全樂句 ▶ Youtube 連動 & ⬇ 配合音源下載

爵士鼓過門
Drum Fill In

大事典413

New Edition

著・示範演奏 **菅沼道昭**
Michiaki Suganuma

翻譯 **梁家維**

Rhythm&
Drums
magazine リズム&ドラム・マガジン

RittorMusicMook
https://www.rittor-music.co.jp/

overtop music **典絃音樂文化國際事業有限公司**

CONTENTS 爵士鼓過門(Drum Fill In)大事典413 New Edition

本書主要是以拍長來介紹過門。譜面內斜線部分代表節奏句型 * 的位置。在連動影片中收錄了各種任意的句型。連動影片主要是反覆演奏書中的譜例,然而有部分非反覆的東西,是以淡出 (Fade out) 的方式表現。並且,「序章」所介紹的譜例不包含在連動影片中。

(* 譯註:節奏句型 - 過門以外的一般句型,準備接續過門)

前言

　本書是為了指引過門的編排法，針對其拍長分別解說並實際演奏示範的新型爵士鼓手法教材，從初學者到中、高階者都可使用。由於過門的句型數量多如繁星，將其全部網羅幾乎是不可能的。於此，本書盡可能的對句子的變化個別引導，依照句型發展本身的特性設立主題，使樂句編排的想法明確，以期能讓您有能力編寫屬於自己的過門。

　各章節就如前述的以1拍、2拍等過門的長度來區分。請從最前面開始（"1拍的樂句"）按序往後看，因前一章節的內容會與下一章相關聯，推薦先從短句子開始理解起再逐步進行下去。本書中會出現許多像「連帶」、「組合 (UNIT)」、「三明治方式」等進一步對各項目說明的用語。從中間的章節開始看的話，有可能會搞不清楚這些用語的意思，您需要按照順序往後閱讀才能掌握本書內容。收錄在連動影片中的各種樂句示範，是以普通的中等速度為主，您也可以自行變換拍速打看看。

文：菅沼道昭

連動影片・音源的使用方法

本書所介紹的 413 個過門樂句，皆有筆者示範演奏的連動影片・音源，讓您能確認每個句型。

關於連動影片

要觀看連動影片時，請用手機讀取右方的 QR code，
從特設的 Youtube 頁面（**https://reurl.cc/A4bmMK**）觀看，
或是在瀏覽器的 URL 欄輸入網址（在下方）連結至特設網站，從想看的部分開始。

關於連動音源

連動音源的播放方式有以下兩種。從特設網站依您喜好的方式聆聽。

①串流
特設網站上有各個樂句。按想看的譜例號碼旁的▶按鈕來播放

②下載
特設網站上的連動音源可以一次全部下載後播放。
請按特設網站上方的 "Download" 按鈕，解壓縮下載的 zip 檔，然後播放。

可串流／下載連動影片、連動音源的特設網站請透過此連結。
URL **https://www.rittor-music.co.jp/e/3122217112/**

[注意事項]
* 特設網站上傳的連動影片是『爵士鼓過門大事典 413』附錄 DVD 收錄的內容。連動音源也是其聲音檔案。
* 下載音源後，請不要在 Twitter、Facebook 等公開社群軟體中分享。
* 資料下載後還請您自行備份／管理。
* 所有的音源資料僅供使用者個人使用，不可作為營利方面的使用。

Drum Fill-In Encyclopedia 413

序 章

建立打擊
過門(Fill In)的基礎

做為準備，在接觸編組過門之前，為了能打出這些東西，為您介紹有效的訓練。

透過練習本章所選用的基本練習，學會各種打擊過門所需的事物吧！

建立打擊
過門(Fill In)的基礎
Intro 01

過門所需的基本控制

Intro 01-01 » 鼓棒控制 1~ 變速 (Change Up) 的控制 ~

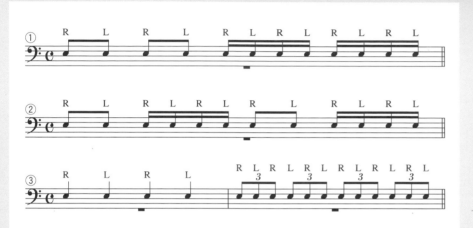

在一定的拍速下，改變音符的速度（長度）的打擊練習。①、②是 8 分音符與 16 分音符的切換練習。各音符依一定的拍點擊打，重點是鼓棒的揮動盡量不要中斷。預想 8 分音符使用比 16 音符更大的振幅來擊打。③是 4 分音符與 3 連音的變速 (Change Up)，4 分音符處每打 1 下就停下鼓棒。

Intro 01-02 » 鼓棒控制 2~16 分音符變化的訓練 ~

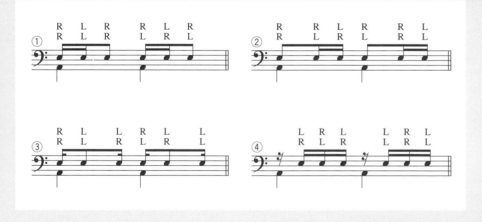

①「叮喀探 -」、②「探 - 叮咖」、③「叮探 - 叮」、④「嗯叮叮叮」的音型擊打練習。譜面上列標記的 LR 是基本的手順（L= 左打，R= 右打），下列是 Alternate(左右交替擊打) 的方式。依照句型發展的不同，有時候左右交替擊打會比基本手順來的有效率，因此兩者都需要練習。上列的基本手順中，①、②的右手，③、④的左手包含連續擊打。

Intro 01-03 » 鼓棒控制 3~ 重音 (Accent) 與幽靈音 (Ghost Note) 的訓練 ~

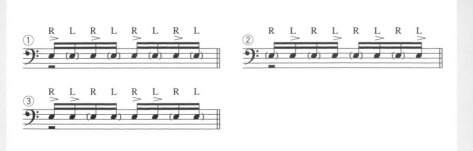

使用重音（一般的揮擊）與幽靈音 *(弱揮擊) 的強弱拍練習。①、②分別是只有右手及左手的重音，依一定的拍點加上強弱。③是左右連續重音後接連續弱音的型態，訣竅是打完重音後，鼓棒頭停在打擊面（鼓皮）不遠處以接續後面的幽靈音。

(* 譯註：Ghost Note- 以較小音量或悶音等裝飾手法表現的音符)

Intro 01-04 » 鼓棒控制 4~ 重音與雙擊的幽靈音訓練 ~

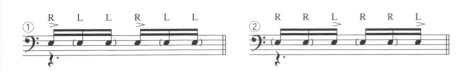

單一重音與雙擊 (Double Stroke) 的幽靈音綜合練習。①跟②分別用右手和左手做重音，另一手做雙擊的幽靈音。雙擊幽靈音的地方不要受前面重音的影響而打的太大聲，並且依一定的拍點擊打。

Intro 01-05 » 手腳聯合的訓練 ~

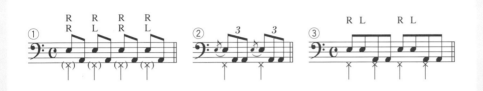

譜例①是基本的手腳聯合練習，手腳以 Alternate (交替) 動作的型態進行，②、③是踩雙大鼓的型態。手的部份依照這裡所標示的手順來擊打。左腳保持 4 分音符穩定對於手腳平衡非常重要，請盡可能踩穩。

建立打擊
過門 (Fill In) 的基礎
Intro
02

培養集中力"桌遊走棋"的移動訓練

Intro 02-01 » 以小鼓為基點往中鼓 (Tom) 移動

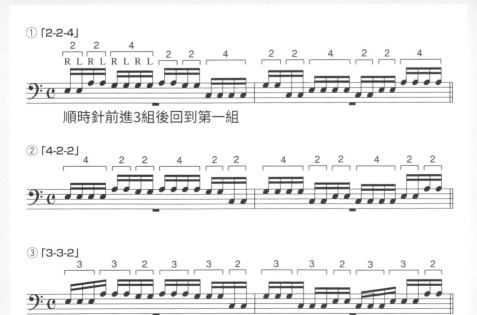

① 「2-2-4」

順時針前進3組後回到第一組

② 「4-2-2」

③ 「3-3-2」

這個練習是像桌遊走棋的方式進行移動，以小鼓為基點順時針 3 組移動後回到第一組 (逆時針) 的移動練習。①的移動擊打數為 2 下、2 下、4 下的方式進行。即移動方式與擊打數受限的狀態下，在組合中移動。②、③是擊打數改變的型態。同時注意移動與擊打數來培養集中力。③包含了 3 下的移動，手順也有所改變，特別需要集中力。

建立打擊
過門(Fill In)的基礎
Intro
03

以即興改變過門樂句的訓練

Intro 03-01 » 隨機以左手添加過門的練習

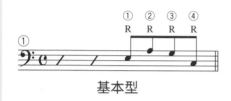

基本型

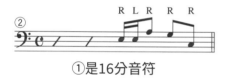

①是16分音符

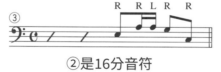

②是16分音符

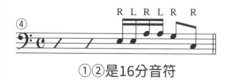

①②是16分音符

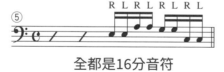

全都是16分音符

以譜例①只用右手的移動樂句做為基本型,在原右手的8分音符拍點中左手隨機加點東西,左手添加的部分是16分音符。重點在於「即興時這加入的左手擊打要加4顆鼓中的哪一個?」最好有維持節奏句型的同時兼具有改變過門音色的能力。②～⑤是依句型所發展出的例子,左手加入的鼓數量也可自行決定。是個提高即興過門能力的練習。

總結

以基礎練習來培養移動的集中力和即興能力!

這章節所介紹的鼓棒控制和手腳聯合練習算是比較簡單的,都是打擊過門時所不可或缺的要素。這些移動的集中力與即興能力的養成練習,對初學打擊過門者提供了絕佳的必需觀念並能有效提昇技能。

Drum Fill-In Encyclopedia 413

1拍&1拍半的樂句

本章針對過門最小單位「1 拍」及加了半拍的「1 拍半」變化型進行解說。
在此好好地學會組成過門的基本音型特色吧！

1拍&1拍半的樂句 01

4 分音符下強調第 4 拍型 (♪♩)

連動影片

Number 001-006

01-01 » 帶有終止感的兩手裝飾音 (Flam)* 打法 4 分過門　　Tempo **110**　Number **001**

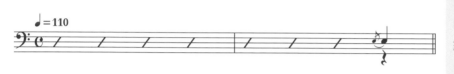

(* 譯註：Flam- Rudiment 裝飾音打法的 1 種，在音符前擊打裝飾音的技巧，通常 1 次打 1 下)

(* 譯註：Back Beat- 通常是小鼓或重拍最常使用的第 2、4 拍正拍，這裡通稱為強拍)

　　裝飾音 (Flam) 打法 (用兩手) 打出的 4 分音符過門，以文章為例的話就像是「~。」這種簡單而帶有終止感的型態。重點是為了讓強拍 (Back Beat*) 的小鼓重音一致，兩手擊打的拍點要極微小的錯開，過門的效果才能顯現。

01-02 » 同時擊打小鼓 & 落地鼓將聲音加厚　　Tempo **110**　Number **002**

　　以 4 分音符同時擊打小鼓和落地鼓的型態。相較小鼓的裝飾音打法，音色被加厚了。有著穩定的終止感。4 分過門中不限音色，在節奏句型中第 3 拍的反拍 (8 分) 踩大鼓做出「咚啪」的旋律音有更好的過門效果。

01-03 » 為 "連接" 而生的小鼓 &Hi-Hat Open　　Tempo **110**　Number **003**

　　小鼓與腳踏鈸 - 開鈸 (Hi-Hat Open) 的 4 分過門，是連接句型的好用手法。開鈸連接到下一拍的拍頭。通常，過門後節奏句型的第 1 拍大多會敲碎音鈸 (Crash)，也可用 Hi-Hat Close 踩踏也可以做到連接的效果。

01-04 » 潤滑連接的大鼓插入型　　Tempo **110**　Number **004**

　　在打完 4 分音符的裝飾音手法後加入大鼓的型態。請把這個大鼓想成輔助的功能。在下個小節拍頭需要打 Crash 的情況下，這過門方式更能顯現潤滑的效果。在很多情況下都會習慣性加入這個大鼓。

前頁提到 4 分過門前 (第 3 拍) 加入大鼓比較好，而這個句型發展則更加強調了大鼓的效果。「咚咚兵」的型態，Hi-Hat(或 Ride) 於第 3 拍拍頭就停止更能提升大鼓的效果。

01-06 » **裝飾音前後的大鼓** Tempo **110** Number **006**

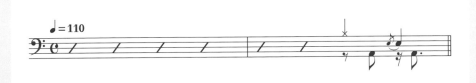

在 4 分音符裝飾音型過門的前後加入大鼓的手法。考慮到與大鼓的關聯，一開始我們的出發點為大鼓做為主角，念頭一轉，其實大鼓擔任了 4 分音符打擊點的輔助任務。重點是大鼓加入的方式會連帶影響樂句的感覺。

1拍&1拍半的樂句
02

8 分音符強拍連擊型（♪♫）

連動影片

Number 007-011

02-01 » **強拍 2 連擊** Tempo **110** Number **007**

第 4 拍強拍 2 連擊型的句型發展。這裡與 4 分音符型相同，以裝飾音打法來提高過門的效果。依據不同裝飾音打法的兩手下拍點偏移量會產生不同的效果，在慢拍速下要使用稍微大一點的偏移。

02-02 » **Hi-Hat・Open 的使用範例** Tempo **110** Number **008**

適合連接節奏句型，使用 Hi-Hat Open 手法的過門。第 4 拍的反拍經常使用這種 Hi-Hat Open，依據使用方法，可以發揮小型過門的功能，可算是強調其功效的一種句型。

02-03 » 使用 8 分反拍落地鼓的手法　　Tempo 110　Number 009

在 8 分音符的反拍打落地鼓的句型發展，類似於在 4 分鼓點後加大鼓的手法。這裡是屬於 8 分過門，用手敲擊的手法。連接至下一小節帶有很滑順的感覺。

02-04 » 裝飾音打法與中鼓 (Tom) 移動的 1 拍　　Tempo 110　Number 010

從裝飾音打法開始後移轉動到中鼓的過門。使用中鼓的句型發展讓旋律感提升。如果是由小鼓的順時針移動，鼓的旋律選擇較自由且容易。反之，是逆時針的話就可能在手的移動中遇到障礙。

02-05 » 使用 16 分音符的連帶範例　　Tempo 110　Number 011

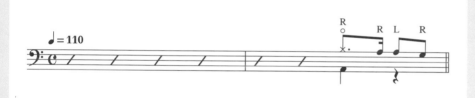

這個句型發展的發想看起來是 2 拍，在 8 分音符過門裡打 16 分音符的反拍加入"連帶"的手法，第 3 拍的 Hi-Hat Open 是為了圓滑連接的手法。重點是"連帶"。

1拍&1拍半的樂句

03

以 8 分音符反拍打出滑動型 (♪)

連動影片

Number 012-013

03-01 » 偏移 8 分音符的滑動 (Slip*) 型　　Tempo 110　Number 012

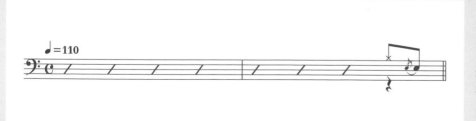

從第 4 拍小鼓的強拍處往後偏移一個 8 分音符，即所謂的"滑動 (Slip*) 型"的句型發展。將原在強拍的過門滑動 (Slip) 後，除了句型有很大的變化，過門的效果也被增強了。

(* 譯註：Slip- 將原本的拍點往前或往後偏移，形成不一樣的節奏型態)

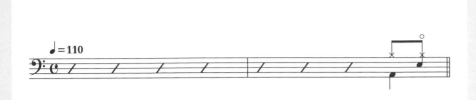

滑動 (Slip) 的小鼓部分加上 Hi-Hat Open 的型態，與簡單維持 4 分音符大鼓的節奏句型很搭。過門與大鼓的關係也是重點，這裡要在第 4 拍拍頭踩大鼓。

1拍&1拍半的樂句

04

16 分音符的「叮喀叮喀」連擊 (♩♫♫)

連動影片

Number 014-018

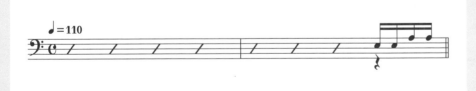

「叮喀叮喀」句型的基本形，當然，手順是 RLRL，右手先行的 Alternate Sticking(交互敲擊)。16 分音符的連擊果然還是過門中最引人注目的，因其音數變化突然大增。與長過門一起使用也很有效果。

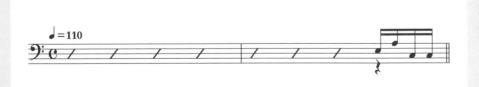

小鼓往中鼓移動各做 2 連擊的句型發展。16 分音符過門中的各自 2 連擊移動是一定要會的。也可以思考一下其他像中鼓到中鼓，中鼓到落地鼓的移動。嘗試各種打擊吧！

從小鼓往順時針的 3 點一組移動手法 (小鼓、中鼓、落地鼓)。當然也可以演奏包含兩顆中鼓的一組 4 顆，以旋律上來說也是種較安定的句型發展。以第 2 顆中鼓 (Second Tom) 取代落地鼓也 OK。

04-04 » 小鼓 ~ 中鼓 ~ 小鼓的移動 　　Tempo **110**　Number **017**

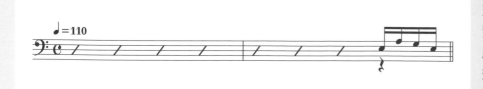

　　從小鼓往中鼓移動,再回到小鼓的句型發展。是各打一下的分散型態。乍看之下這種移動不好應付,但由於最後會回到小鼓,連接至下一小節會比較輕鬆也是其特徵。熟練後許多人也把它當成一種習慣來使用。

04-05 » 從中鼓往小鼓移動的例子 　　Tempo **110**　Number **018**

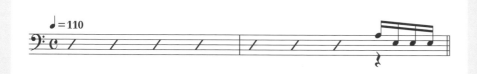

　　中鼓往小鼓移動的型態,無論開頭用的是中鼓或落地鼓都可以。從小鼓以外的鼓開始是重點,放在 2 拍以上的長過門第一拍或連兩拍反覆也很有效果。1拍過門時「開始」=「結束」。

1拍&1拍半的樂句

05

16 分音符型必練 (1)~「叮喀探 -」♪♫)

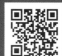

連動影片

Number 019-027

05-01 » 16 分音符必練的「叮喀探 -」基本型 　　Tempo **110**　Number **019**

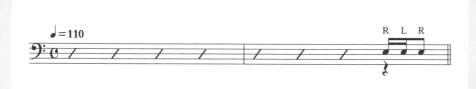

　　16 分音符變化中必練的「叮喀探 -」句型,具有穩定的終止感。因為帶有 8 分音符的性格,可以輕鬆而流暢地連接到下一拍是其特徵。基本上右手先打或左手先打都可以。

05-02 » 以中鼓為終止的「叮喀咚 -」必練範例 　　Tempo **110**　Number **020**

　　「叮喀咚 -」最後向中鼓移動,是最常見的手法。不只是 1 拍的過門,2 拍以上長過門的終止句型也很常用。這裡基本上是右手先打,也有人會在與 4 分 Hi-Hat 一起打的時候使用 LLR 的手順打擊。

加上裝飾音 "Rough" 的手法　Tempo **110**　Number **021**

(* 譯註：Rudiment- 鼓樂隊、行進鼓所發展而來的一系列小鼓基本打法)

「叮喀咚 -」的句型加上稱為 Rough 的裝飾音手法。這是 Rudiment* 所使用的前打音 (義：Appoggiatura，進入主要樂句前的一串裝飾音)，以左手輕輕 "噠啦" 地回彈打出連接過門句子的音。在多數的情況下都是習慣性的加入，可讓過門的導入聽起來流暢。

在拍頭加入裝飾音的例子　Tempo **110**　Number **022**

這個過門也是「叮喀咚 -」的句型變化，在拍頭使用裝飾音打法。當然，依據裝飾音的打法不同，聽起來也有不同的變化，手順以兩手→左手→右手並進行快速擊打會有點困難。重點在左手的快速連擊。

順時針往中鼓移動　Tempo **110**　Number **023**

從小鼓開始順時針的 3 點一組型移動的手法。也可以用第 2 顆中鼓 (Second Tom) 取代落地鼓。以鼓組中易於移動的順時針的句型發展，可以感受到不同於「叮喀咚 -」句型的旋律流動感。

右手先行的逆時針往中鼓移動　Tempo **110**　Number **024**

前述順時針句型的相反手法，手順是右手先行，但句型的感覺完全不同。音程由下而上的感覺，依使用方法不同，發揮不同的效果。由於是相反型，可能會有點打擊自由感被剝奪的感覺。

只有中鼓的「叮喀探 -」　Tempo **110**　Number **025**

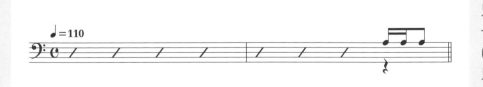

只使用中鼓的句型發展，若是只打小鼓的話當然聲響也會不一樣。特別是在以前的搖滾 (Rock 'n' Roll) 等樂風中有很多只使用中鼓的過門。最好將其視為一種發想 (Idea) 記在心中。

05-08 » 在最後加入大鼓，帶有終止感的手法　　Tempo **110**　Number **026**

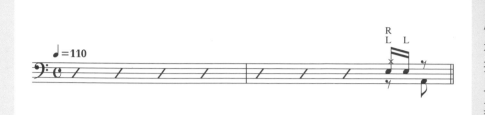

最後的 1 下改為大鼓的句型發展，與 4 分音符型的過門一樣，是有效使用大鼓的例句。到第 4 拍反拍前持續保持 Hi-Hat 也可以，這裡則為提高過門的效果將其去除。

05-09 » 有效利用 Hi-Hat Open 的例子　　Tempo **110**　Number **027**

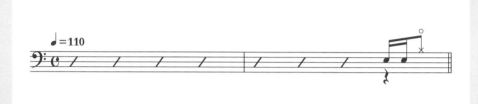

樂句的最後 1 下改為 Hi-Hat Open 的句型發展，並注意往下一拍的連接手法。就這樣直接連接到 Hi-Hat Close 而不打 Crash 也行的句型。在 Hi-Hat Open 處加上大鼓的話聽起來又是另一種風味。

1拍&1拍半的樂句 06

16 分音符型必練 (2)~「探 - 叮喀」()

連動影片

Number 028-035

06-01 » 16 分音符必練的「探 - 叮喀」基本型　　Tempo **110**　Number **028**

16 分音符變化的另一個必練句「探 - 叮喀」。比起「叮喀探 -」除了多了些節奏感，往次拍的連接也增加了不少速度感。基本是以 RRL 的手順打擊，依據狀況不同也可以用 LRL。

06-02 » 以兩手打擊第 4 拍的強拍　　Tempo **110**　Number **029**

節奏句型的動線有很多是像這樣以兩手 (小鼓與 Hi-Hat) 擊打第 4 拍的強拍。這也是「探 - 叮喀」音型的特質，從句型的動線看來，在最後「叮喀」與兩手 16 分音符連擊進入後，才算完成了這個音型。

06-03 » 使用中鼓 (Tom) 的強拍活用型

這個句型發展與上一個過門都由一樣的節奏句型動線做擊打。以中鼓代替小鼓的句型，或使用任 2 音（鼓）皆可。也可以用 RL 的手順移動。這也是善加利用強拍的一種手法。

06-04 » 從中鼓到小鼓的移動句型

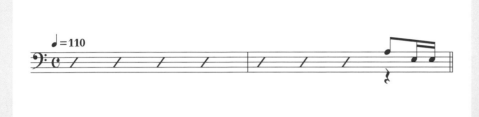

從中鼓起始移動到小鼓的句型發展。也可說是前述「叮喀咚 -」句型的反轉型。「叮喀探 -」和「探 - 叮喀」的句型就如同兄弟一般，節奏上呈現相反的關係，移動句型中有很多反轉型的東西。

06-05 » Hi-Hat Open START

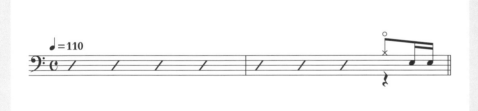

句型的開頭從 Hi-Hat Open 開始的句型發展，在第 4 拍踩或不踩大鼓會造成不同的句型感受。此種句型發展使用了 Hi-Hat Open，強拍也帶有滑動 (Slip) 的效果。

06-06 » 大鼓 16 分音符的連帶句型

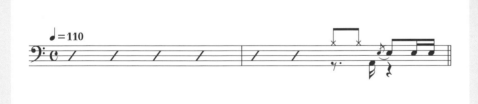

大鼓 16 分音符連帶的句型發展，與在 4 分音符過門之前加入大鼓有同等效果。「探 - 叮喀」的開頭以裝飾音來打，也能起到讓大鼓效果提升的功能。這種加入大鼓的方法在其他 1 拍的過門中也很有效。

06-07 » Hi-Hat Open & 連帶的 16 分鼓點

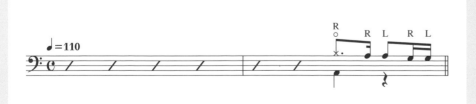

Hi-Hat Open & 連帶著 16 分鼓點的句型發展。這個打法用在 8 分或 16 分音符的過門變化也是有效的手法。雖然帶有一種 2 拍一組的樂句感，但以 "1 拍 +α" 的形態理解會比較好。

06-08 » 在最後加入 Hi-Hat Open 的句型　　　Tempo 110　Number 035

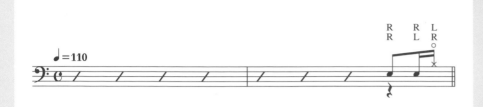

　　最後的音型為 Hi-Hat Open 的句型發展，帶有強烈衝擊力的 16 分 Open 是其重點。在 Hi-Hat Open 時不踩大鼓，而是在下一拍的拍頭踩，可以更強調 Open 的聲響。手順可以參考譜例，有好幾種。

1拍&1拍半的樂句

07

16 分音符型「咑探 - 咑」（♪♩♪）

連動影片

Number 036-041

07-01 » 彈起的獨特節奏感句型　　　Tempo 110　Number 036

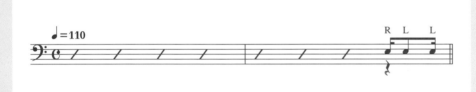

　　就像彈起來般的獨特節奏感音型，以 RLL 擊打後下一拍拍頭使用右手，這樣的手順多少需要一些時間來習慣。是很有個性的節奏感過門音型，衝擊力也很夠，但若要做到說打就打的熟練度還是有些困難的。

07-02 » 從小鼓往中鼓的移動句型　　　Tempo 110　Number 037

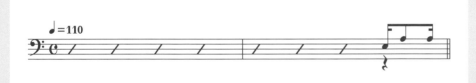

　　從小鼓往中鼓的句型發展，基本是用 RLL 來打，也可用左手主導的 LRL 交替打法來打。這些手順最後都以左手做為結束。選擇一個自認比較自然的手順吧！手順與句型發展有很密切的關係。

07-03 » 只有第 2 下打中鼓的手法　　　Tempo 110　Number 038

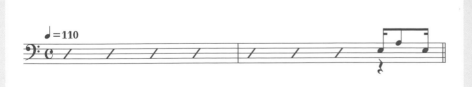

　　只在第 2 下移動到中鼓的句型發展，手順還是以 RRL 跟 LRL 兩種為主。由於用 RLL 手順後左手要往中鼓移動較棘手，因此 LRL 可能會比較輕鬆。可說是一種易於展現節奏動感的句型發展。

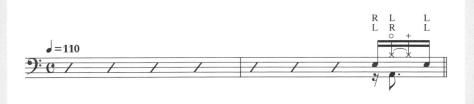

「叮探 - 叮」音型特有的手法，在第 2 下使用了 Hi-Hat Open 的「叮滋 - 叮」句型。用左手或右手打 Hi-Hat Open，會造成手順改變。目標是無論用哪隻手先行都能打得出來。

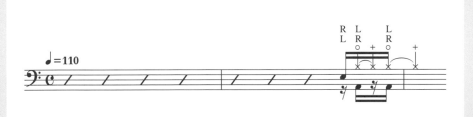

這也是使用 Hi-Hat Open 的過門，連續 Hi-Hat Open 打「叮滋 - 滋 -」的句型。是 16 分音符切分音的型態，在次拍的拍頭也只用 Hi-Hat Close，大鼓、Crash 等都去掉了。

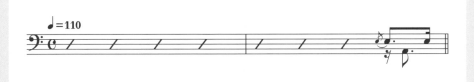

「叮探 - 叮」的第 2 下使用大鼓的句型發展，更為強調 4 分音符的句型感。結束時的小鼓以左手擊打。與「叮滋 - 叮」句型 (Ex-039/07-04) 一樣是很容易帶出速度感的過門，所以要記好了。

1拍&1拍半
的樂句

08

使用 3 連音的 Shuffle 系列（♪𝅘𝅥𝅮𝅘𝅥𝅮）

連動影片

Number 042-045

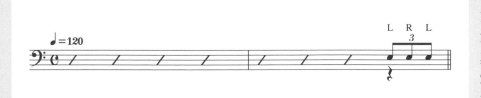

使用 3 連音的 1 拍過門。要注意，它與打 16 分音符的手順觀念不同，基本上左手先打。經由其他節奏句型如 8 Beat 與 Shuffle 拍點連接這句型時會是很不一樣的感受，要習慣這樣的連接。

08-02 » 去掉 3 連音第 2 下的手法

Tempo 120　　Number 043

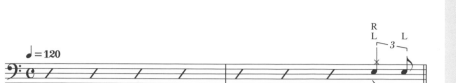

　　去掉 3 連音第 2 下的句型發展，這種情況下第 4 拍的強拍可以用兩手打擊。Hi-Hat 開鈸的打法可以提高過門的效果。可說是能在 Shuffle 拍點的節奏動線裡錦上添花的句型發展。

08-03 » 對 3 連音加上 1 個音的例子

Tempo 120　　Number 044

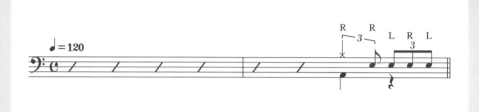

　　加入 1 個音 (3 連音的最後一下)，使其形成 4 連擊同鼓件 (在此為中鼓) 的句型發展。從第 3 拍的反拍開始，以類似 RLRL16 分音符的感覺來打也是 Shuffle 樂句常見的方式。若能抓熟「叮喀叮喀」的右手落點時機，是個非常便利句型發展。

08-04 » 3 連音版「叮喀咚 -」

Tempo 120　　Number 045

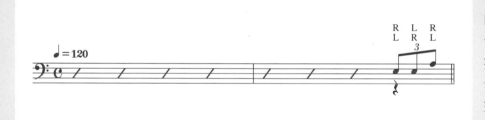

　　16 分音符過門必練的「叮喀咚 -」句型 3 連音版的手法。3 連音打法的口訣是「叮喀兜」。可按一般的 LRL 手順，或以跟 16 分相同的 RLR 來過門的話會更好打。只是在下拍拍頭時負責 Crash 的右手移動要快一點。

1拍&1拍半的樂句

09

變速效果卓越的 6 連音型

連動影片

Number 046-049

09-01 » 6 連音的基本型

Tempo 100　　Number 046

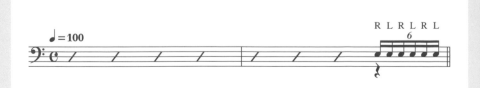

　　不只有 8 Beat 3 連音系列的節奏，使用 16 Beat 6 連音的過門等也能提高變速 (Change Up) 效果 (猶如瞬間加速的節奏感)。右手先行的速度來對應練習是必須的。

09-02 » 各鼓件 2 下移動的 6 連句型

Tempo 100　Number 047

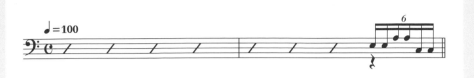

6 連音的特徵是具有偶數和奇數兩者組合的性質，這種各鼓件 2 下的移動句型發展也很常使用。這是 3 音（16 分音符）一音組的移動句型，當然也可以考慮使用 4 點一組的順時針移動型。

09-03 » 只使用 "一半" 6 連音的手法

Tempo 100　Number 048

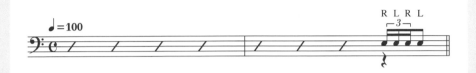

只使用一半（半拍）6 連音的句型發展，最後以 8 分音符結束的型態。是 6 連音的速度感與 8 分音符的終止感組合的句型。也可以考慮使用各打 2 下移往其他鼓的句型發展。這裡的重點是獨特的終止感表現法。

09-04 » 在最後加入大鼓的句型

Tempo 100　Number 049

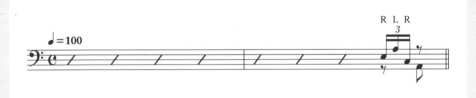

在上面的 Ex-048(09-03) 句型發展中，最後的 8 分音符改用大鼓的過門，重點是兩手的移動與大鼓的配合。是一種帶有變速效果且非常便利的句型發展，將一開始的小鼓打的較弱，就能帶出滑順的速度感。

1拍&1拍半 的樂句

10　加入 8 分音符的 1 拍半

連動影片

Number 050-060

10-01 » 加入 1 個 8 分音符的 1 拍半句型

Tempo 110　Number 050

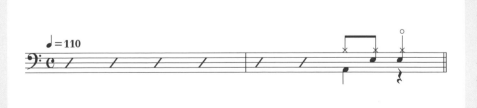

在第 4 拍強拍前加入 1 個 8 分音符的節奏句型過門，在強拍（第四拍）加入了 Hi-Hat Open 以加強效果。對於 8 Beat 來說，這種「嗯吔探 -」的音型有如特別的寶物。

10-02 » 以裝飾音強調連擊　　Tempo 110　Number 051

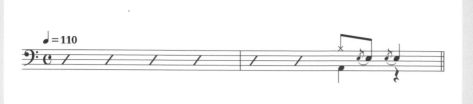

經由 Flam 裝飾音、強調連擊的以 8 Beat 為基底計拍，「嗯叻探 -」型的過門手法。若在第 4 拍的反拍再加入大鼓，將使連接往下一拍更加流暢。也可以改變上述手法，思考要不要帶入終止感。

10-03 » 小鼓與落地鼓的 3 連擊 -8 Beat 必練型　　Tempo 110　Number 052

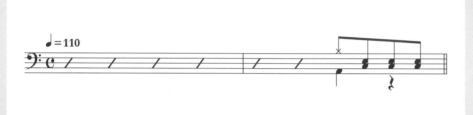

這也是 8 Beat 必練的句型發展，小鼓與落地鼓 3 連擊的過門。可說是很有安定感的句型發展，但拍速快的時候這種句型打起來也會比較辛苦。這個過門也可以只打小鼓。

10-04 » 8 分音符 + "叻喀咚 -"　　Tempo 110　Number 053

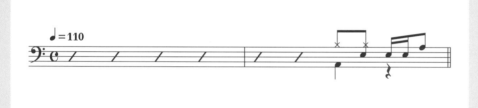

「叻喀咚 -」句型前加入 8 分音符的句型發展，到過門第 3 拍前，是穩定保持 Hi-Hat(或 Ride) 的節奏為其重點。在第 3 拍反拍打 Hi-Hat 開鈸也會很有張力的效果。第 4 拍也可以用 16 分系列等各種句型代入。

10-05 » 包含重音 (Accent) 移動的手法　　Tempo 110　Number 054

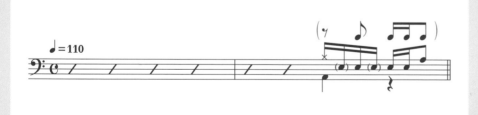

在前述 10-04 句型的第 3 拍帶入重音 (Accent)，加上 16 分音符的幽靈音 (Ghost Note)(極弱的點) 可以帶出獨特的速度感。是帶有 16 分音符的感覺，而這種句型的變換方式常被當成是一種習慣來使用。

10-06 » "探 - 叻喀" 的重音移動型　　Tempo 110　Number 055

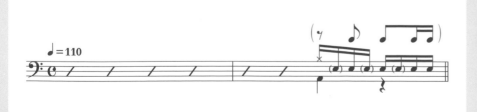

這也是重音移動型的句型發展，第 4 拍的句型改為「探 - 叻喀」。在原「探 - 叻喀」的部分加入了幽靈音。是以左手連續帶入 3 個幽靈音的句型發展。

10-07 » 第 3 拍反拍加入裝飾音的手法

Tempo 110　Number 056

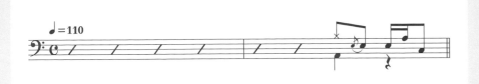

在第 3 拍的反拍用裝飾音打法的句型發展，是在經典流行 (Ballad) 或跳躍感 (Bounce) 的 16 Beat 等各種流行節奏中都能援用的便利手法。善加利用了「探 - 吋喀」句型的泛用性，移動方式是其重點。

10-08 » 8 Beat 的必練音型 +「探 - 吋喀」

Tempo 110　Number 057

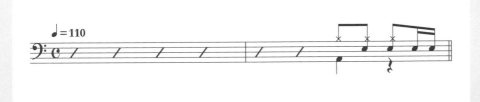

Ex-053(的音型) 中第 4 拍改為「探 - 吋喀」句型的型態。到這裡的第 4 拍拍頭為止都可以持續放進 Hi-Hat。這個手法帶有「探 - 吋喀」音型特徵而且能發揮良好的節奏律動感。

10-09 » 去除 16 分音符拍首的「嗯吋探 -」

Tempo 110　Number 058

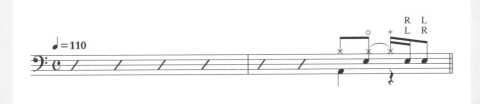

去除了第 4 拍的 16 分音符拍頭形成的「嗯吋探 -」句型發展。在過門中「嗯吋探 -」音型與其他音符連接使用也很有效果，在這 1 拍半的句型發展裡也能很好的發揮它的威力。

10-10 » 從小鼓移動到落地鼓的「嗯吋探 -」

Tempo 110　Number 059

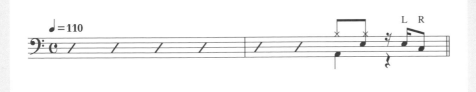

「嗯吋探 -」是從小鼓移動到落地鼓的移動型態，這裡的手順為 LR。「嗯吋探 -」音型依照其使用場合，無論是以 RL 或 LR 的手順都是可以。而由於在此是去掉拍頭的 16 分音符型，所以用 LR 的手順較方便。

10-11 » 使用「吋喀吋咚 -」的變速句型

Tempo 110　Number 060

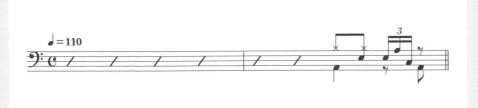

使用半個 6 連音的聯合句型「吋喀吋咚 --」，是變速 (Change Up) 的手法。帶有速度感而且很酷的句型發展。兩手的快速移動處理是重點，別讓落地鼓跟大鼓混雜在一起。

1拍&1拍半的樂句 **11** 使用 16 分音符連擊的 1 拍半

連動影片

Number 061-065

11-01 » 不在節拍的邊界移動的 16 分音符連擊
Tempo **110**　Number **061**

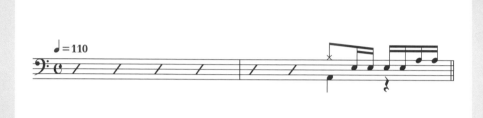

　加上 16 分音符連擊的 1 拍半句型發展。因為是 16 分音符的連擊，有各種移動方式可用，這個句型的重點是不在節拍的邊界移動。依循這種不在節拍邊界移動的重點，也是擴大變化的竅門。

11-02 » 連續「探 - 叮喀」感覺的 1 拍半句型
Tempo **110**　Number **062**

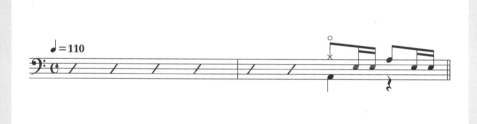

　這個譜例是「探 - 叮喀」的連續句型，第三拍拍頭是 Hi-Hat Open，後接 1 拍半感覺的句型發展。反拍處的 16 分的連擊是其特徵，是非常適合律動型節奏的手法。

11-03 » Hi-Hat Open 的連續句型
Tempo **110**　Number **063**

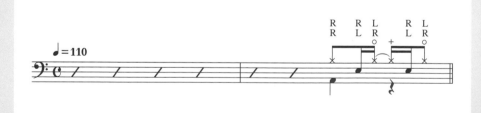

　連續使用 Hi-Hat Open，「叮滋 - 叮滋 -」的同一音型反覆。這裡為了讓這個過門句型更具 "風味"，以跳躍的 16 Beat 型態演奏。

11-04 » 在第 4 拍使用「叮探 - 叮」的手法
Tempo **110**　Number **064**

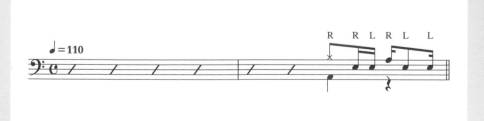

　在第 4 拍使用「叮探 - 叮」句型的過門，透過這種音型，節奏的動態感受也極具張力，手順使用 RLL。但第 3 拍後半拍用 RLRL+L 的手順想（一拍半過門部分）會較容易理解演奏。

11-05 » Crash 連帶型

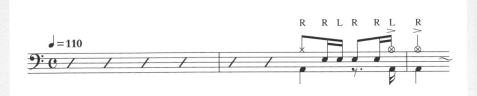

在句子的最後使用 Crash Cymbal 的 "Crash 連帶型" 手法。這個句型發展可用於任何第 4 拍以 16 分音符為結束的句型，Crash 是使用連擊的形式 (移往下一小節時)。8 分音符樂句的結束過門也可以用相同的手法。

1拍&1拍半的樂句

12

利用拖曳效果的 1 拍半

連動影片

Number 066-067

12-01 » 在「咑喀咚 -」中加入拖曳 (Drag*) 的手法

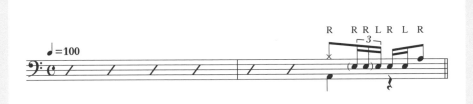

使用拖曳 (裝飾的音符) 連接「咑喀咚 -」句型形成的句型發展。Drag 有拖拉的意思，並意指類似雙擊、連擊的效果。重點是右手的雙擊動作要小。

12-02 » 大鼓、落地鼓、小鼓的組合複合型

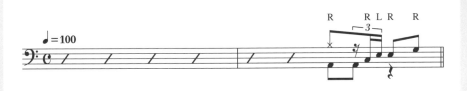

這也是拖曳用法的一種，大鼓、落地鼓、小鼓的組合複合手法。無論如何要把第 4 拍當做是過門之重點來思考，使第 3 拍反拍較弱且迅捷地演奏是這句型的訣竅所在。

(* 譯註：Drag- 與 Flam 一樣是 Rudiment 分支下裝飾音的打法，通常一次打 2 下)

Drum Fill-In Encyclopedia 413

1拍&1拍半的樂句

13

連接切分音對點的過門

連動影片

Number 068-074

13-01 » **加入中鼓的簡單 8 Beat 型**　　　　Tempo **110**　Number **068**

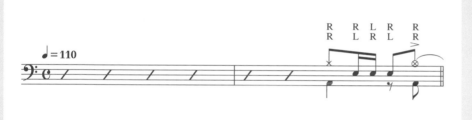

連接至切分音的簡單 8 Beat 型過門。雖是在強拍加入小鼓的句型發展,但功能是為導入切分音。第 3 拍反拍的鼓件可以自由選擇。

13-02 » **加入 16 分連擊的切分音導入型**　　　Tempo **110**　Number **069**

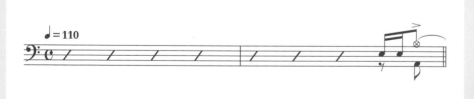

透過 16 分音符連擊的切分音導入過門,手順可以參考如譜例所示的兩種。比起 8 分音符型過門增加了更多速度感,做為過門也更有效果。在快拍速中也可以用拖曳效果(加入修飾音)來展現。

13-03 » **連接切分音的最小單位手法**　　　　Tempo **110**　Number **070**

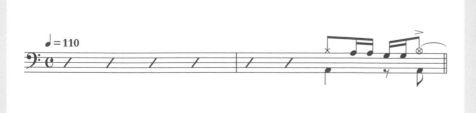

使用了 16 分音符的 1 拍過門 & 切分音。可說是是連接切分音的過門最小單位。與單純的強拍開始打 Crash 的連接型比較起來,這是個比較有模有樣的過門。

13-04 » **追加氣勢的 16 分 4 連擊**　　　　　Tempo **110**　Number **071**

以 16 分音符的 4 連擊,展現名副其實的 Fill In(將音填入),與過門原詞的意義相符的句型發展。也算是在對點中增強氣勢的一種手法。各式「叮喀叮喀」句型的移動都可以直接在這裡應用。

由各種不同拍速及使用法而生的律動 "6 連音" 型　　

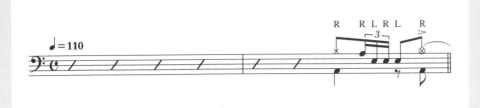

連著半拍 6 連音感 (使用 6 連音的一半)，拖曳感很強烈的句型發展。在慢拍速節奏下會有變速 (Change Up) 感，在快拍速下則有拖曳的效果，過門的動態感也因拍速不同而隨之改變。就算不連接切分音，做為過門依然是一套很有效的手法。

16 分音符的「叮探 - 叮」型　　

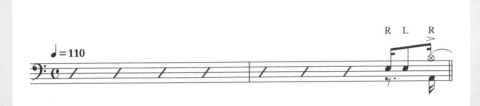

連接 16 分音符切分音的 1 拍過門。「叮探 - 叮」在這種情況下常被做為過門使用。用 Hi-Hat Open 代替 Crash，以做出銳利的對點也是很常用到的手法之一。

「叮喀叮咚 -」的應用句型　　

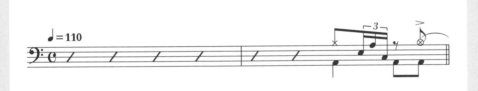

「叮喀叮咚 -」句型的應用，是一種非常適合用於導入切分音的過門句型。也可以在切分音前做一組 2 拍以上的長過門。是一種多用途的句型發展。

1拍&1拍半的樂句

14 各式手法的應用型

連動影片

Number 075-083

使用 Open Rim Shot 的雷鬼 (Reggae) 句型　　

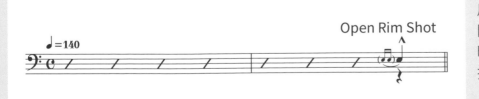

Open Rim Shot

這是雷鬼節拍常用的手法，使用 Open Rim Shot 的 4 分音符過門。使用 Closed Rim Shot 句型時這 1 擊尖銳的「鏗 -」聲響發揮了過門的機能。

14-02 » Stick to Stick 的爵士手法

Tempo **140**　Number **076**

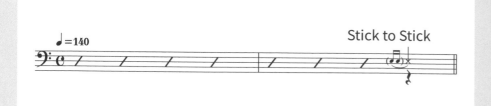

爵士樂傳統中使用 Stick to Stick 奏法的 4 分音符過門。這種奏法是左手的鼓棒碰到打擊面（鼓皮）後，右手鼓棒再立即跟上敲擊左鼓棒，發出類似 Closed Rim Shot 的聲音。

14-03 » 在反拍用起來很有效的 Hi-Hat Open 型

Tempo **120**　Number **077**

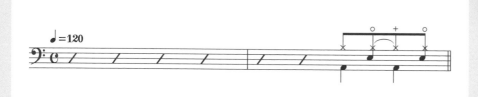

此譜例是比較不一樣的型態，在第 3、4 拍的反拍以 Hi-Hat Open 做結合的句型發展。也可解釋為一種句型變化的過門，在中等拍速的 8 Beat 中是一種特別有效的過門手法。

14-04 » 6 連音移動

Tempo **90**　Number **078**

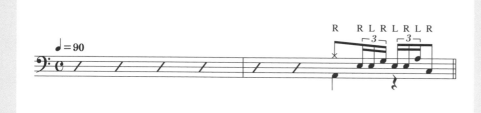

在輕快或跳躍感的節奏中能發揮效果的 6 連音移動過門（使用兩次 6 連音音型的一半）。重點在於在鼓件上的移動方式。雖然是快速移動，但在句型排列部分有變動性。與只用順時針方式在鼓件移動的手法有所不同。

14-05 » 移動的應用句型

Tempo **110**　Number **079**

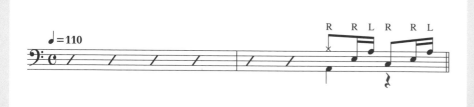

雖然這個音型已經出現過了，這裡的重點還是在鼓件上的移動方式。以順時針方向轉呀轉的感覺，形成了獨特的樂句感。與「叮喀探 -」有相同的移動法是其絕妙之處。這種豐富的移動發想是強而有力的武器。

14-06 » 特殊效果的 "溢出" 手法

Tempo **110**　Number **080**

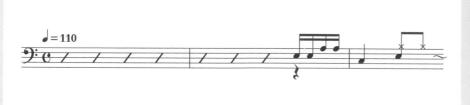

不僅是 1 拍過門登場，經由過門的特殊用法，有著「在下一拍繼續過門」的 "溢出型" 手法，給人餘韻未盡…的感覺，實際上在很多情況下人們在打鼓時都會刻意追求這種效果。

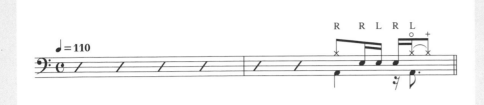

在第 4 拍的 16 分音符反拍加上 Hi-Hat Open，是一種搭配對點的過門手法。總是在沒有對點的時候也帶有滿滿的 Funky 感，是很有效的過門。也可看做是「咔滋 - 咔」去除了小鼓的部分。

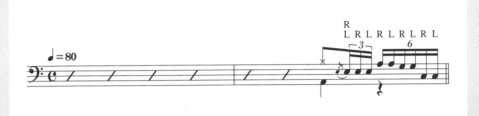

在慢拍速節奏下更具效果的 6 連音變速型過門。從第 3 拍的反拍以裝飾音開始共 1 拍半的 6 連音句型，到 6 連音的時候衝擊力會增幅。試試看最快可以在怎樣的速度下演奏吧！

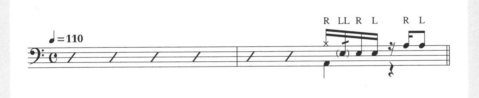

在 1 拍半的過門中加入小鼓的 Rough(以連擊做拖曳) 的句型發展。因為使用了雙擊所以是種帶有加速感的過門。Rough 在這種 1 拍半的過門中用起來也很有衝擊的振奮效果。

總結

掌握 1 拍過門的特性是攻略句型發展的第一步

1 拍過門是使用 4 分、8 分、16 分音符等音型組成的過門基本句型，除了帶有 "一組句子" 的功能外，也與下一個展開 (拍子) 相連接的意義。長過門相當於起承轉合的 "合"。對於 "覺得要編出自己的句子很困難" 的人會覺得長而有衝擊力才算是真強而有力的過門，但事實上，能掌握好 1 拍過門，才算是攻略上述句型發展的第一步。

本章也列舉了 1 拍半的過門，是為了要讓您掌握加入半拍後句型發展的變化。雖然過門長度剛好為 1 拍是最小單位，這裡也介紹了切分音 (Syncopation) 做連接的 1 拍半變化、以小鼓幽靈音 (Ghost Note) 做裝飾音的 "調味法"，除了是豐富了「小型過門」的變化，更藉以能提升你即席創作句型的能力。

還有一件重要的事，是關於該如何使用學會的過門。一般來說，很多人都會覺得聲音數增加，衝擊力也就隨之增強。確實！有部分是這種情形。例

如原是 4 分音符過門的一個段落終止感，將其切分會更有效果、強拍以滑動 (Slip) 的方式發展句型也比 16 分音符有更大的節奏變化及衝擊力。然而，擊打的難度與其效果未必呈正比關係。而且，同一個過門在不同的拍速或句型中效果都有所不同。因此，嘗試各種拍速與使用方式後，才能真正算得上對過門的句型開始 "懂了"。

Column 01　看清歌曲的組成　過門的使用方式

　　想要以本書中的句型、或自己編寫的句子放進歌曲中實踐，必先要讓節奏 (Rhythm)、拍速 (Tempo) 與過門的句型發展相配合。依據著過門的長度來選擇適合歌曲的來用會比較好；應如何使用那些過門添加至歌曲的組成中是重中之重。追根究柢來說，過門對於 "誘導" 歌曲的發展發揮了很大的功效。換而言之，過門句型有控制聽者期待感的影響力，比起短過門，長而有衝擊力的過門能帶給人更高的期待感。若 4 拍以上長度的過門被無節制、連續使用的話，就算再怎麼帥氣的句子，其被期待效果也會愈來愈薄弱。而若是不太會用長過門，一直都只用 1、2 拍的短過門，歌曲的進行也容易變得單調。推薦把 1 拍、1 拍半的過門當做 "小"，2~3 拍的過門當做 "中"，4 拍~其以上長度的過門當做 "大" 來分類，在歌曲中分別使用。

　　歌曲的組成是由前奏 (Intro)、主歌 A、主歌 B、副歌、間奏、獨奏 (Solo)，結束 (Ending) 等要素組合而成。其中，副歌可說是最高潮的部分。有鑑於此，主歌 A、B 先以 "小"~"中" 的過門來抑制期待感，在進副歌之前用 "大" 過門是常用的手段。也就是說，要在最能展現刺激感的段落前再使用大型過門。

　　如何處置過門反映了鼓手的素養與想法，除了上述的常態性處理，也有很多例外。例如有很多時候只會打一個 4 分音符的小鼓裝飾音。如何取決過門怎麼使用，就端看你怎麼去詮釋衝擊力的強度。有的歌曲後半段的過門比前半要長，是一種傾向於增加衝擊力的句型發展方式。用在切分音或對點前後的過門也可說是一樣的情形。在一個段落中第 4 小節或第 8 小節，在這種旋律的停頓處如何塞入短過門以增添歌曲的色彩也是重點之所在。

Drum Fill-In
Encyclopedia **413**

第2章

2拍&2拍半的樂句

2 拍的樂句，以過門來說是使用度很高的長度

與 1 拍的樂句相比，句型發展的變化也一口氣擴大。

這裡將介紹 1 拍過門出現過的音型連結法以及滑動 (Slip) 手法。

⑮ 「探 - 探 - ・ 咑喀探 -」（♪♪ ♪♫♪）的移動

⑯ 16 分音符連擊

　 「咑喀咑喀・咑喀咑喀」（♫♫♫♫）型

⑰ 帶入 16 分音符「探 -- 咑」（♪♪～）的起始

⑱ 「探 - 咑喀」（♪♫～）的起始

⑲ 「咑喀探 -」（♫♪ ～）的起始

⑳ 「咑探 - 咑」（♫♪♫～）的起始

㉑ 以 4 分音符（～ ♩）作結束的 2 拍過門

㉒ 使用手腳聯合的 8 分音符（♪♪♪♪）

㉓ 組合型過門 將（♪♫ ♪）前後滑動 (1)

㉔ 組合型過門 將（♫♫♪）前後滑動 (2)

㉕ 組合型 2 拍的移動

㉖ 3 連音的 2 拍過門

㉗ 去掉 16 分音符拍首的樂句起始

㉘ 帶有變速效果的 2 拍過門

「探 - 探 -・叮喀探 -」（♪♪ ♪♪♪）的移動

連動影片

Number 084-093

15-01 » 必練的「探 - 探 -・叮喀探 -」

Tempo **110**　Number **084**

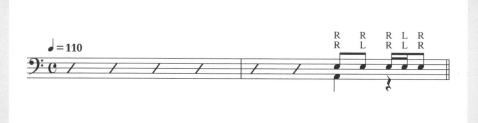

這是出現頻率最高的 2 拍過門必練句型。8 分音符與「叮喀探 -」連接的型態，可說是很有安定感的過門。以構造上來說是在 8 Beat 的狀態下不加修飾地以「探 - 探 -」的 8 分音符連結，並以「叮喀探 -」作出終止感。

15-02 » 「探 - 探 -・叮喀探 -」的 2 音移動變化 (1)

Tempo **110**　Number **085**

這裡的 2 音指的是擊打 2 種鼓件，這裡展示的是小鼓與中鼓的句型變化。在這裡以 1 拍為一組從小鼓移動到中鼓的句型發展。可以自由選擇 2 種鼓件，使用逆向（中鼓→小鼓）移動也可以。

15-03 » 「探 - 探 -・叮喀探 -」的 2 音移動變化 (2)

Tempo **110**　Number **086**

這是一個移動式的必練句型，只有最後一個音會移動到中鼓。若是以逆向移動鼓件方式，最後再移往小鼓的型態就會形成完全不同的旋律句型。在這提示的目的是要你多嘗試在各種鼓件移動的點子。

15-04 » 「探 - 探 -・叮喀探 -」的 2 音移動變化 (3)

Tempo **110**　Number **087**

從小鼓往中鼓移動，再回到小鼓的移動變化型。逆向移動的話會變為更耳熟的句型。實際演奏各種樂句發展的可能，最後讓自己能夠"神來一筆"地去使用它吧！

「探 - 探 -・叮喀探 -」的 3 音移動變化 (1)　　*Tempo* **110**　*Number* **088**

這裡所展示的是可對應 3 點一組（3 顆鼓件）的移動變化。當然，選擇譜例以外的其他 3 音（3 顆鼓件）也可以。這裡是以小鼓、中鼓、落地鼓的移動方式，採用順時針的必練手法。

「探 - 探 -・叮喀探 -」的 3 音移動變化 (2)　　*Tempo* **110**　*Number* **089**

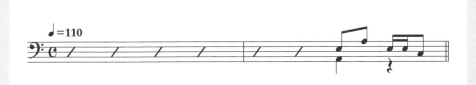

這個移動的想法是逐一經過小鼓，以小鼓為基點朝中鼓或落地鼓移動的型態。逆行的話就會形成從中鼓開始到小鼓→落地鼓的移動。

「探 - 探 -・叮喀探 -」的 3 音移動變化 (3)　　*Tempo* **110**　*Number* **090**

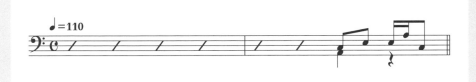

從落地鼓為起點，從小鼓開始順時針移動的句型發展。創造移動變化的重點是決定樂器（鼓件）的數量，以及變換起始的樂器（鼓件）。嘗試這種方法後，就能改掉總是從小鼓開始的習慣。

「探 - 探 -・叮喀探 -」的 4 音移動變化 (1)　　*Tempo* **110**　*Number* **091**

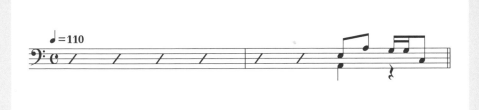

4 點一組的鼓點全部用上的句型發展。主要是以 8 分音符為行進單位的順時針做鼓件移動，是簡單且必練的移動變化。逆向型則從落地鼓開始逆時針回到小鼓，旋律感自然就相反。在一些場合中會很有效。

「探 - 探 -・叮喀探 -」的 4 音移動變化 (2)　　*Tempo* **110**　*Number* **092**

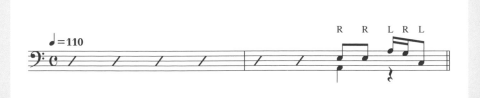

過門中第 2 拍以 3 音（鼓件）進行移動的型態。此時，若以右手先擊打的方式會非常困難，請使用左手先擊打的手順。這種移動變化之下，以非基本手順的方式擊打會比較容易。換一種思維，讓手順自由化就更能擴大旋律變化的幅度。

5-10 » 「探 - 探 -‧ 咑喀探 -」的 4 音移動變化 (3)　　Tempo **110**　Number **093**

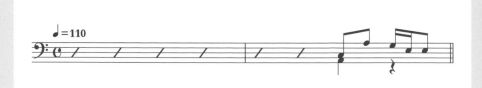

這也是一種獨特的移動方法。就像是想以發想戰勝一切的句型發展，直接以交替的手順來打會比較容易。改變移動方式的話，旋律感也會改變。這就是此處的目的，用旋律記憶句型吧！

16 16 分音符連擊「咑喀咑喀‧咑喀咑喀」(♬♬♬♬) 型

2拍&2拍半的樂句

連動影片

Number 094-103

6-01 » 1 音的「咑喀咑喀‧咑喀咑喀」必練型　　Tempo **110**　Number **094**

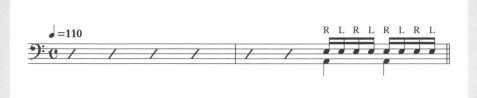

最簡單的 16 分音符型句型發展。換個角度去看，也可說是「咑喀咑喀」句型的連結。也就是可歸類為相同音型 (鼓件) 的 2 連型。如果替換音型的話，便可創造出各式各樣的 2 連型。

16-02 » 「咑喀咑喀‧咑喀咑喀」的 2 音移動變化 (1)　　Tempo **110**　Number **095**

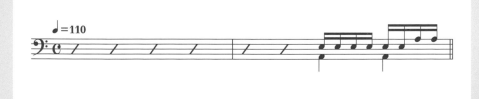

這裡展示的是一種盡量避免被制約在節拍邊界(以拍為單位)移動的變化型。維持 4 分的大鼓，目的是不論在各種移動之下都能保持穩定大鼓行進。這裡是從小鼓 6 連擊移往中鼓的移動型。

6-03 » 「咑喀咑喀‧咑喀咑喀」的 2 音移動變化 (2)　　Tempo **110**　Number **096**

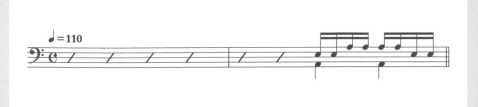

2下、4下、2下的鼓件移動變化。一樣！是不被制約在節拍邊界移動的手法，與只打 2 下或 4 下就移動鼓件有著不同的樂句感。將打 4 下鼓件發動在 8 分音符反拍開始的話，就帶有切分音的節奏感。

16-04 » 「咑喀咑喀・咑喀咑喀」的 2 音移動變化 (3)

Tempo **110** Number **097**

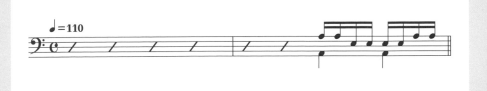

以 Ex-096 的逆向型鼓件移動的變化。反轉中鼓與小鼓的擊打順序。對於以移動鼓件創造不同旋律感特徵的句型而言，這就是最佳的範例表徵。2 音移動句型的特性是特別易於做逆向操作。

16-05 » 「咑喀咑喀・咑喀咑喀」的 3 音移動變化 (1)

Tempo **110** Number **098**

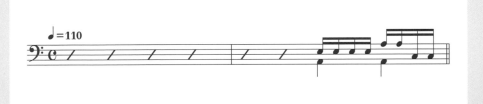

4 下、2 下形成的 3 點一組（一拍半）型移動變化。由於從中鼓移往落地鼓比較遠，注意別讓節拍跑掉了。做為一種在節拍邊界移動的句型，是因帶回（最終鼓件）落地鼓而有了安定感的基本手法範例。

16-06 » 「咑喀咑喀・咑喀咑喀」的 3 音移動變化 (2)

Tempo **110** Number **099**

上面 (1) 的句型發展 (Ex-098/16-05) 的移動改動 1 下的變化型，變成 3 下、3 下、2 下的移動，樂句感大幅變化。活用從左手開始的移動比較容易做出句型的差異感。

16-07 » 「咑喀咑喀・咑喀咑喀」的 3 音移動變化 (3)

Tempo **110** Number **100**

從落地鼓開始，順時針移動後再回到落地鼓的變化型。第 1 下可以打中鼓或落地鼓，第 2 下以後移往小鼓的手法，這是在 16 分連擊中很常用的變化。

16-08 » 「咑喀咑喀・咑喀咑喀」的 4 音移動變化 (1)

Tempo **110** Number **101**

各打 2 下的順時針移動句型發展，非常簡單好用的手法。逆向型始從落地鼓開始逆時針，右手先行的打法之下，兩手容易在移動中互相碰撞，所以特別需要練習。

16-09 » 「吋喀吋喀・吋喀吋喀」的 4 音移動變化 (2)　　Tempo **110**　Number **102**

這也是各打 2 下的移動變化型，是前頁 (1) 過門 (Ex-101/16-08) 只讓第 1 拍逆向的型態。相對於簡單的順時針句型發展，更有「動起來」的感覺。像這樣將句子的一部分反轉也是創造句型的手法之一。

16-10 » 「吋喀吋喀・吋喀吋喀」的 4 音移動變化 (3)　　Tempo **110**　Number **103**

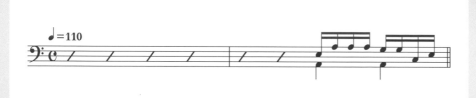

從小鼓開始順時針移動，再回到小鼓的手法。移動時的各鼓件擊打數不盡相同，因此很容易打錯的句型發展，最好以順時針的方向輪番擊打中鼓，最後以左手擊打小鼓。

2拍&2拍半
的樂句

17

帶入 16 分音符
「探 -- 吋」（ ♫～ ）的起始

連動影片

Number 104-109

17-01 » 賦予第 4 拍樂句氣勢的句型　　　　　　Tempo **110**　Number **104**

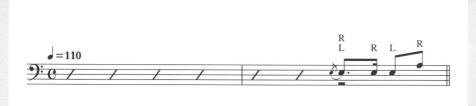

在 1 拍過門中 "連帶型句型發展" 出現過的「探 -- 吋」音型為起始的 2 拍過門範例。以時長而言，是在中間加入 2 個休止符的「吋滋滋吋」型態。它的特徵是能給第 4 拍樂句帶來氣勢，深具獨特的樂句感。

17-02 » 在第 3 拍拍頭加入小鼓跟 Hi-Hat Open 的例子　　Tempo **110**　Number **105**

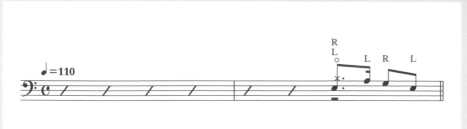

這也是在第 4 拍使用 8 分音符的句型發展，第 3 拍的拍頭與小鼓一同敲擊 Hi-Hat Open。這個開鈸一直延伸到過門結束，再與下一小節第一拍的 Crash 點位同時閉合。第 4 拍最後回到小鼓以讓句子更加緊湊。

17-03 » 加入幽靈音型

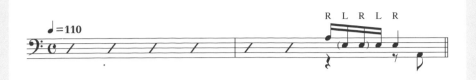

「叮滋滋叮」的休止符部分以小鼓的幽靈音敲打，是具重音移動感的句型。16 分音符的響起會讓人有速度增加感，特別是與 8 Beat 過門樂句相較更能發揮這種效果。音量控制是這個句型發展的關鍵。

17-04 » 使用 6 連音的「探 -- 叮」類似範例

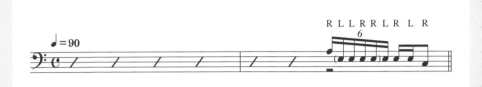

6 連音的起點和最後加上了重音，在中間塞滿了連續的雙擊，與「探 -- 叮」感覺非常相近的句型發展。是過門的起始中很常用的型態，要使用這種手法必須好好練習，磨練自己的打點 (Rudiments) 技術。

17-05 » 中鼓移動形成的 16 分連帶句型

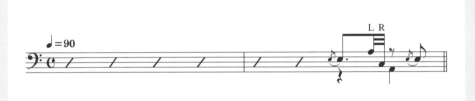

「探 -- 叮」的最後 16 分音符連帶的部分以中鼓移動，形成類似拖曳效果的句型發展，與大鼓的緊湊連接是重點。開始與最後都以小鼓的裝飾音擊打，可說是具有獨特動線的句型發展。

17-06 » 加入有效重音的 6 連音句型

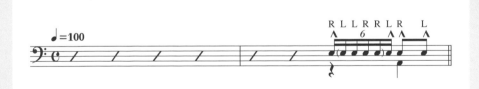

以連擊連接重音，使用 6 連音樂句的過門，雷鬼節奏 (Reggae Beat) 中也很常使用的手法。重音部分全部加入淺淺的 Open Rim Shot 發出「鏗 -」的聲音。包含連擊的部分，是演奏起來較困難的一種手法。

Drum Fill-In Encyclopedia 413

18

2拍&2拍半的樂句

「探 - 叮喀」（♩♫～）的起始

連動影片

Number 110-113

018-01 » 連接「叮喀叮喀」的句型

Tempo **110**　Number **110**

以「探 - 叮喀」的音型開始的過門，連接著第 4 拍的「叮喀叮喀」，小鼓打完「探 -」之後在中鼓移動打出「叮喀叮喀叮喀」的樂句感是其特徵。直接與第 4 拍的 16 分部分連接在一起的節奏感是重點。

18-02 » 順時針移動的句型

Tempo **110**　Number **111**

第 4 拍的反拍踩大鼓，順時針的移動句型發展。就如同「探 - 叮喀」音型，有著易於在拍頭使用裝飾音手法的特徵。對在最後夾著大鼓往次拍移動的意向，這樣的處理生成很流暢的效果，也更易於帶出了一些聲響上的變化。

18-03 » 於開始時加入 Hi-Hat Open

Tempo **110**　Number **112**

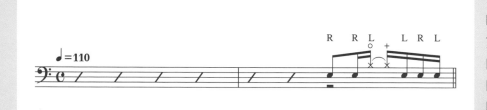

在第 4 拍過門開始前加入 Hi-Hat Open「叮！叮滋 -」的手法，第 4 拍拍頭的 Hi-Hat Close 實際的音感是休止符的感覺。以節奏的動線來說是非常有 Funky 感的句型發展。Hi-Hat Open 的地方也可以加上大鼓。

18-04 » 「探 - 叮喀」的連續句型

Tempo **110**　Number **113**

連續「探 - 叮喀」音型的句型發展，使用了落地鼓及小鼓的裝飾音打法，是相當適合拉丁系列節奏的過門。在小鼓裝飾音以極小的拖曳來打的話就能顯現拉丁特有的節奏感。

「叮喀探 -」（♪♫♪ ～）的起始

連動影片

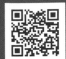

Number 114-117

19-01 » 穩定的樂句感「叮喀探 -」

Tempo **110**　Number **114**

「叮喀探 -」音型可活用於過門的結尾，用於開頭部分也能創造出穩定的節奏樂句感。這個句型發展是連接「探 - 叮喀」的型態，使用交替 (Alternate) 擊打是其特徵。

19-02 » 8 分部分的 Hi-Hat Open

Tempo **110**　Number **115**

加入了 Hi-Hat Open 形成「叮喀滋 -」的句型發展。在「叮喀探 -」音型中的 8 分音符（探 -）上用了 Hi-Hat Open，是發展句型的常用手段。這樣一來，就產生節奏句型的感覺了。

19-03 » 使用 Hi-Hat Open 的連續「叮喀滋 -」

Tempo **110**　Number **116**

以連續使用「叮喀滋 -」句型的手法，強化節奏句型的感覺。若這個手法以「探 - 叮喀」音型呈現將成為「滋 - 叮咖・滋 - 叮咖」，以「叮探 - 叮」句型呈現則成為「叮滋 - 叮・叮滋 - 叮」。

19-04 » 善用休止符的變化型

Tempo **90**　Number **117**

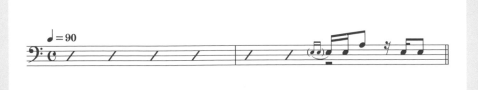

第 4 拍使用「嗯叮探 -」音型的變化。比起勻稱平均的 16 分音符演奏，跳躍 (Bounce) 類型的「嗯打探 -」節奏更能因第 4 拍拍頭休止符的"空間"讓過門增添活靈活現的感覺。在開始的部分（第三拍）加上「拉叮咚 -」的打法也是必練的奏法。

2拍&2拍半的樂句 20

「叮探 - 叮」（♪♪♪～）的起始

連動影片

Number 118-123

20-01 »　「叮探 - 叮」與「探 - 叮喀」的集合
Tempo 110　Number 118

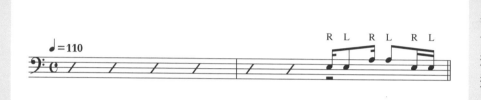

這個句型發展是「叮探 - 叮」與「探 - 叮喀」的連結體，連在一起後會變成「叮叮 叮叮 叮叮」這種一體化的獨特句型。本書稱這種音型為「組合 (UNIT) 型」樂句以進行解說。

20-02 »　利用 Hi-Hat Open 的組合型
Tempo 110　Number 119

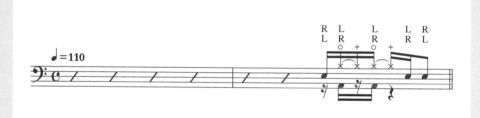

這也是組合型句型發展的一個例子，利用 Hi-Hat Open 的「叮滋 - 滋 - 叮探 -」過門。「叮探 - 叮」是連接音型，帶有非常易於集合的特性。這個句子有 2 種手順可用。

20-03 »　使用 Hi-Hat Open 「叮滋 - 叮」的手法
Tempo 110　Number 120

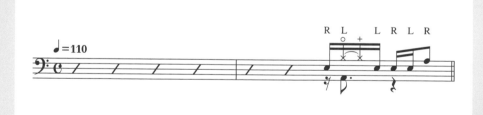

這個過門中使用了 1 次 Hi-Hat Open 的「叮滋 - 叮」句型發展。這不能稱為組合 (UNIT) 型。因為第 4 拍的句子可以被替換。果然還是在過門開始處使用「叮探 - 叮」音型比較有效。

20-04 »　裝飾音與大鼓的句型發展
Tempo 110　Number 121

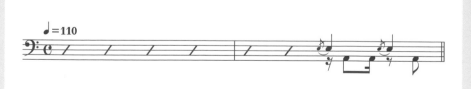

手腳聯合的句型發展，保持打 4 分音符的裝飾音，並與大鼓一起成形的句型發展。以兩手打擊的 4 分音符裝飾音為主，起到了維持節奏的功能，最終形成一種具有安定節奏感的句型發展。

20-05 » 串起手腳聯合的「叮探 - 叮」+「探 - 叮喀」

Tempo **110**　Number **122**

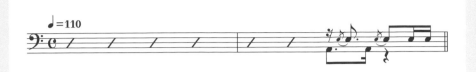

將 Ex-118(20-01) 的組合型樂句以手腳聯合的方式串連起來的手法，因為這個句型有被第 4 拍的裝飾音切開的感覺，組合的感受略顯薄弱。第 4 拍也可以加入大鼓，以形成完全組合型的「兜叮 兜叮 兜叮」連三句型。

20-06 » 串起手腳聯合的節奏句型變化型

Tempo **110**　Number **123**

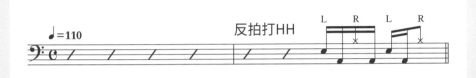

反拍打HH

與節奏句型相近的手法，是節奏句型變化型的過門句型發展。這個樂句 (句型) 只有在 2 拍的狀態下才有產生變化感，並發揮過門的機能。如果重複打法數次，則應視為節奏句型。

2拍&2拍半 的樂句

21

以 4 分音符（～♩）作結束的 2 拍過門

連動影片

Number 124-127

21-01 » 以裝飾音作結束，發揮終止感效果的手法

Tempo **110**　Number **124**

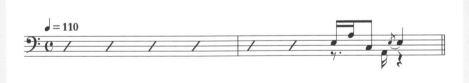

第 4 拍以 4 分裝飾音打法做結束的 2 拍過門。第 3 拍的 16 分音符更加強調了過門的終止感。重點在於插入大鼓的方式，加入之後，從第三拍後半落地鼓向小鼓的手部移動也會被緩一口氣，變得較輕鬆。

21-02 » 加入大鼓，帶有緊迫感的句型發展

Tempo **110**　Number **125**

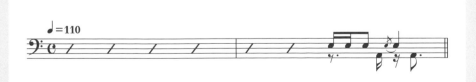

與上面 Ex-124(21-01) 同音型的句型發展再加上大鼓的手法。在 1 拍過門的時候也介紹過的手法，這個大鼓感覺像是為 21-01 中的 4 分音符小鼓踩了煞車，給予了更緊迫的終止感。以兩手「叮叮 !!」的敲擊即可。

21-03 »　不使用連擊的 2 拍過門　　　　　Tempo **110**　Number **126**

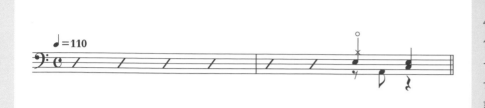

簡單的音符組成的句型發展，4 分音符連接著大鼓的型態。不使用連擊也能組成 2 拍過門的一個例子。若改以 Hi-Hat Open 切開第 4 拍（第三拍打擊鼓件互調），就能整合出更有 Shuffle 感的句型。

21-04 »　利用雙大鼓的句型發展　　　　　Tempo **110**　Number **127**

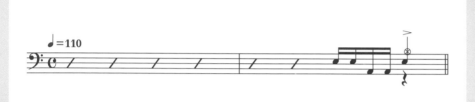

這也是連接第 4 拍 4 分音符重音的 16 分連擊手法，再利用雙大鼓的句型發展。因行進速度不慢，第三拍用手擊打全部 4 個 16 分音符再連接第四拍的兩手重音是較難的，因此，關鍵是在於能否活用大鼓來「緩緩」。

2拍&2拍半的樂句

22

使用手腳聯合的 8 分音符（♪♪♪♪）

連動影片

Number 128-131

22-01 »　使用大鼓連接至下一拍的 2 拍句型　　　Tempo **120**　Number **128**

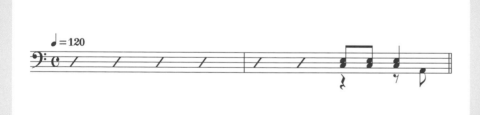

8 分音模形成的 2 拍過門中，第 4 拍反拍採用大鼓的句型發展。大鼓連接次拍的手法在許多句型發展中被活用，在這邊我們也利用它的連接下一小節節奏句型。

22-02 »　8 分音符無敵的手腳聯合　　　　　Tempo **110**　Number **129**

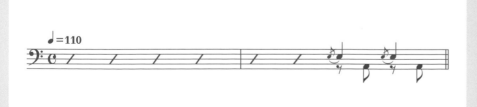

以手腳聯合的方式做 8 分音符的 2 拍過門是很常用的句型發展。重點是要在打裝飾音時稍微錯開時間點並大力鼓擊。8 Beat 做為過門特別具有說服力，可以好好活用它。

22-03 » 節奏句型變化型的過門

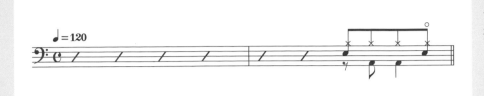

2 拍的節奏句型變化型的過門手法。節奏句型中保持第 2、4 拍強拍小鼓是節奏穩定的原動力，在這過門透過小鼓產生的瞬間變化，使其發揮了過門小節的機能，才沒像是節奏句型。

22-04 » 用較多小鼓裝飾音的手法

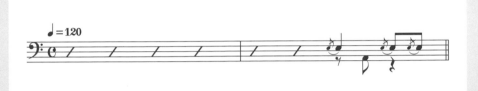

用較多小鼓裝飾音的變化，隨著拍速可能做出強烈奔跑感的手法。為了連續打出裝飾音，可能必須強化 Wrist shot(善用手腕的打擊演奏法) 技能，加入修飾音的樂句本身效果也很好。

2拍&2拍半的樂句

23

組合型過門
將 (♪♫ ; ♫) 前後滑動 (1)

連動影片

Number 132-135

23-01 » 非 "分開" 的組合基本型

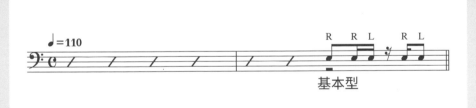

基本型

一體化的「探 - 咚探 - 咚探 -」，不把拍子分開的「組合型」2 拍過門句型，做為基本型來使用。這個章節 (「23」)，是主述如何將基本句型整個前後滑動 (錯開)，以創作出新的句子。要配合手順，好好牢記下來。

23-02 » 錯開 1 個 16 分音符的滑動句型發展

往後1個16分音符

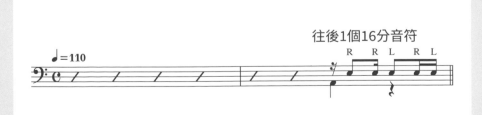

用休止符將先將 23-01 句型往後錯開 1 個 16 分音符的滑動句型發展。加入休止符 (+ 大鼓) 後句型變化為「兜探 - 咚探 - 咚咚」。去掉這個句型中的大鼓，在過門句型第 2 拍反拍加入 Hi-Hat Open 來做連接也很有張力效果。重點是使用與 23-01 基本句型相同的手順來擊打。

43

23-03 » 往前 1 個 16 分音符的滑動句型

Tempo **110**　Number **134**

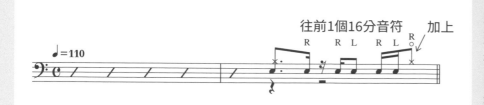

往前滑動 1 個 16 分音符的句型發展。利用了第 2 拍強拍的小鼓而成的型態。以第 2 拍後半反拍的連帶型做為基本型樂句的開始。滑動句型後剩餘的 8 分音符處則加上 Hi-Hat Open。

23-04 » 往前 1 個 8 分音符的滑動句型

Tempo **110**　Number **135**

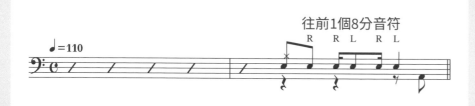

往前滑動 (Slip)1 個 8 分音符的句型發展。為了保持第 2 拍的強拍點，第 2 拍的小鼓使用 8 分連擊。最後半拍所空出的空間則加入大鼓。變成「探 - 探 - 叮探 - 叮探 - 咚 -」這樣的句型。

2拍&2拍半的樂句

24

組合型過門
將 (♪♪♪ ♪ ♪) 前後滑動 (2)

連動影片

Number 136-139

24-01 » 利用「叮探 - 探 - 叮探 -」的基本型

Tempo **110**　Number **136**

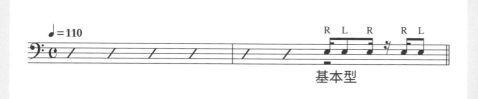

基本型

利用前一項目 (23) 相同的手法創造句型，基本型變為「叮探 - 探 - 叮探 -」。手順方面也要注意。譜例上所示的可能不是最佳手順，找到一個自認好打 (好記) 的手順是很重要的。

24-02 » 往後一個 16 分音符的滑動 (Slip) 範例

Tempo **110**　Number **137**

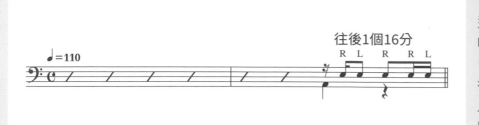

往後滑動 1 個 16 分音符的句型發展。形成「嗯叮探 - 探 - 叮叮」，要注意最後一個口訣音由「探 -」變為「叮」了。滑動時的最後可能以 16 分音符為終結，所以必須使用左手作為結束的手順。

24-03 » 往前一個 16 分音符的滑動範例　　Tempo 110　Number 138

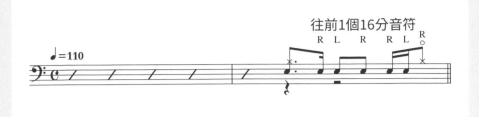

往前滑動 1 個 16 分音符的句型發展。第 2 拍強拍開始的連接與至前頁為止說明的相同。能掌握進入基本句型的時機點的話，之後就只需注意手順的動作，最後以 Hi-Hat Open 終結小節完成平衡。

24-04 » 往前一個 8 分音符的滑動範例　　Tempo 110　Number 139

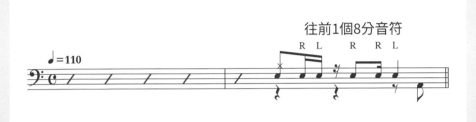

往前滑動 1 個 8 分音符的句型發展。最後加上 8 分的大鼓與句型來補滿滑動後所留下的半拍。在錯開的狀態來打過門句型有些難度，多打幾次習慣這種感覺吧！

2拍&2拍半的樂句

25

組合型 2 拍的移動

連動影片

Number 140-143

25-01 » 「探 - 哷探 - 哷探 -」的移動變化 (1)　　Tempo 110　Number 140

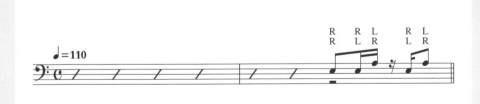

首先是「探 - 哷探 - 哷探 -」的移動變化。譜例標示了 2 種手順，只要在了解兩者的中鼓手順不同就容易記了。這種手法特別強調了組合型樂句所特有跨越節拍的感覺。

25-02 » 「探 - 哷探 - 哷探 -」的移動變化 (2)　　Tempo 110　Number 141

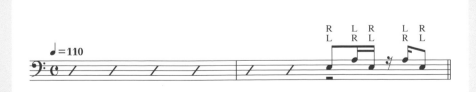

這是與上記 Ex-140(25-01) 相同音型但反向移往中鼓的句型發展。這裡也標示了 2 種不同的移往中鼓的手順，您應該可以理解這與 Ex-140 的手順不一樣。因為隨著鼓件移動方式改變，相應的手順也跟著變化。

25-03 » 「探 - 叮探 - 叮探 -」的移動變化 (3)

Tempo **110**　Number **142**

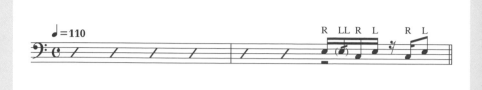

♩=110

與 E-140(25-01) 相同的移動句型發展中，加入小鼓 Rough(雙擊幽靈音) 的手法。小鼓 rough 實際上是對落地鼓附加裝飾音符，使過門音的重點動態感也因而不同。是小鼓利用了 Rudiments 的打法的一例。

25-04 » 「叮探 - 探 - 叮探 -」組合型的移動變化

Tempo **110**　Number **143**

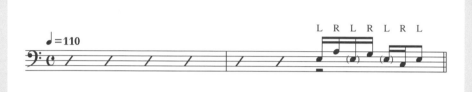

♩=110

「叮探 - 探 - 叮探 -」的組合型的樂句移動變化。這是一種應用重音移動的方法，將小鼓幽靈音塞進原休止符的部分，手順部分以左手先行，右手移向中鼓是其重點。

2拍&2拍半
的樂句

26

3 連音的 2 拍過門

連動影片

Number 144-149

26-01 » 對應 Shuffle Beat 的移動變化

Tempo **120**　Number **144**

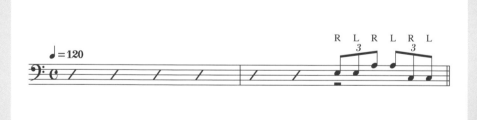

♩=120

對應 Shuffle Beat 的 3 連音 2 拍移動變化。每一鼓件各打 2 下的型態在 3 連音中可說是必練的句型發展。這種過門不僅在 Shuffle 中好用，在純 8 Beat 的節奏下做為一種變速手法也很有效。

26-02 » 由落地鼓起始的 3 連音移動變化

Tempo **120**　Number **145**

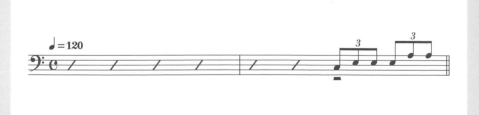

♩=120

在 3 連音過門的移動中加入一些修改的句型發展。譜例是從落地鼓起始的 3 音移動變化。在編寫 16 分音符系列或 3 連音移動的變化時都可以用這一種方式思考。注意聲音數並多做各種嘗試吧！

連帶型 3 連音過門的應用

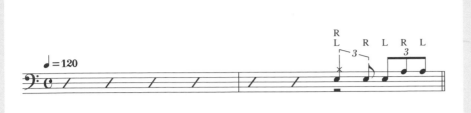

把第 3 拍 3 連音中第 2 點當做休止符看待的句型發展，開打第 3 拍的小鼓時以 RLRL、16 分音符感覺的手順來打。這是第 1 章也介紹過的連帶型 3 連音句型的應用。

3 連音的連擊內加入雙擊的手法

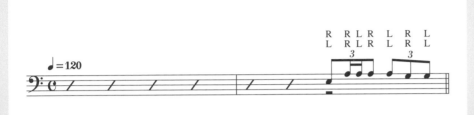

在 3 連音連擊的一部分加入雙擊的句型發展，使句型變得更有速度感。這裡要注意的是手順，按譜例所示有 2 種方式。一種是以左手起始，另一種是右手快速移動。請選擇覺得好打的方式。

連接大鼓的手腳聯合型

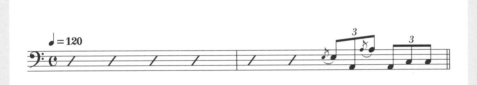

連接大鼓的手腳聯合型句型發展，使用裝飾音打法的 3 點一組順時針移動。有重搖滾的樂句感，此手法也可用在 16 分音符的各種變化中。

利用 Hi-Hat Open 的變化型

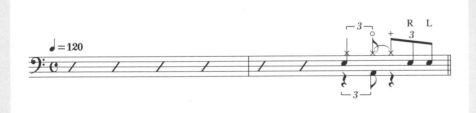

利用 Hi-Hat Open 的 2 拍過門變化，可將第 4 拍拍頭的 Hi-Hat Close 處當做是休止符。可用 16 分音符為基底拍 Hi-Hat Open 的「叮滋 - 滋 - 叮探 -」2 拍句型接接看，也可參照 P74 的 Ex-245 用 3 連音「叮滋 -·滋 - 叮」加以應用。

Drum Fill-In Encyclopedia **413**

去掉 16 分音符拍首的樂句起始

2拍&2拍半的樂句 **27**

連動影片

Number 150-154

27-01 » 包含 16 分休止符律動的句型發展　　Tempo **110**　Number **150**

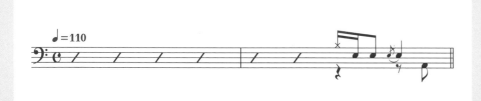

包含 16 分休止符感 (這裡是打 Hi-Hat) 的「嗯哳探 -」句型起始發展。1 拍半過門的句子給人更多的緊迫感。若在第 2 拍反拍加入 Hi-Hat Open，便能創造獨特的連接式樂句感。

27-02 » 加入大鼓的穩定感句型　　Tempo **110**　Number **151**

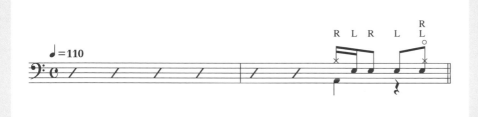

與 Ex-150(27-01) 相同句型起始的過門變化，這裡是第 3 拍加入大鼓的型態。大鼓加入在這鼓點使節奏產生穩定感。這種音型幾乎沒有在拍頭切換過門的感覺，可做出獨特的樂句感。

27-03 » 「嗯探 - 哳」音型起始的手法 (1)　　Tempo **110**　Number **152**

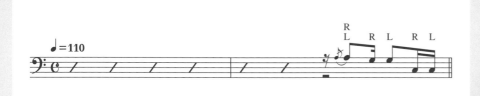

以去除 16 分音符拍頭的「嗯探 - 哳」音型為起始的過門。可說是「哳探 - 哳探 - 哳哳」去除拍頭音（代入休止符）的型態。此句型可在各種拍速下使用，特別是在慢速的流行經典 (Ballad) 系列中很有效果。

27-04 » 「嗯探 - 哳」音型起始的手法 (2)　　Tempo **110**　Number **153**

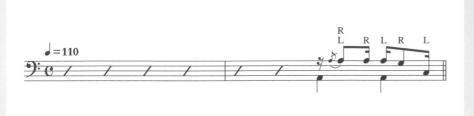

這也是使用「嗯探 - 哳」音型的過門變化。這裡用了大鼓使句型維穩在 4 分音符節奏上的手法。此節奏的特徵是用了不少 16 分音符的反拍點，也可解釋為「探 - 哳喀·探 - 探 -」的滑動 (Slip) 型。

27-05 » 去除拍頭的手腳聯合

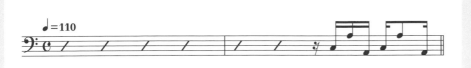

手腳聯合的過門，善用了去除16分拍頭的效果。R → L → 大鼓的聯合，這種手法需要句型節奏與手腳動作的確實契合。

2拍&2拍半的樂句

28

帶有變速效果的 2 拍過門

28-01 » 使用附點 8 分的節奏型態

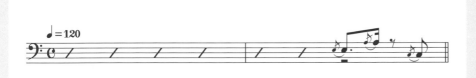

使用附點8分節奏的2拍過門，帶有接近2拍3連音的節奏感的變速效果（變慢）之句型發展。經由控制音符的間隔，便能做出這種「使拍速慢下來」的感覺。

28-02 » 以 6 連音起始的聯合型

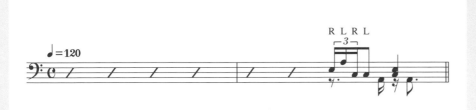

（原本的音型）以6連音起始的聯合型手法所形成的2拍過門，以一組半拍三連音（一拍六連音的一半）做出瞬間速度感的句型發展。挾在中間第三拍最後的大鼓是重點。目標是要令人感受到"雖然搞不太清楚，總之就是塞進了很多音"的感覺。

28-03 » 走向 6 連音的 Change Up

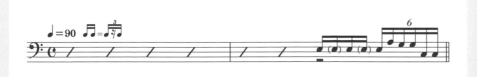

從8分音符開始的6連音變速手法過門，第3拍使用了16分重音的移動，稍微增加了速度感，也讓連接更流暢。在急遽的變速之下，很需要這種打法做為後面更急速拍子的緩衝。

28-04 » 連結 32 分音符的 Change Up

Tempo **100**　　Number **158**

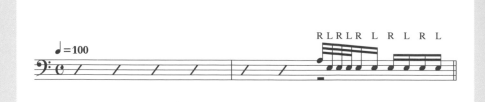

連結 32 分音符，演出速度感的變速過門。若全部使用單擊 (Single Stroke)，會產生與連擊 (Roll) 拖曳 (Drag) 不同的加速感。32 分音符的部分要用比 16 分音符的鼓棒揮幅更小一點的揮動打法，才能做出滑順的速度感。

28-05 » 使用 3 連音，衝擊力強大的句型發展

Tempo **130**　　Number **159**

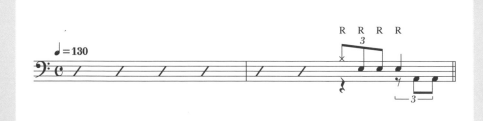

3 連音的句型發展，在 8 Beat 或 16 Beat 中皆可使用。有種稍微踩煞車的獨特變速效果，是一種可以讓過門衝擊力更明顯的手法。

總結

讓我們努力創造移動的變化吧！

在 2 拍過門的這個章節中，首先希望您可以致力於創造與句型發展直接相關的移動變化。在本文中也有說明了，重點是限定只能使用幾個鼓件。於此前提，一旦決定好從哪個樂器（鼓）起始，就更容易想出後續的變化。做任何事都不能缺乏計劃。參考這裡所介紹的移動手法，試著在其他音型中創造屬於自己的移動（鼓件、重音位置）變化型吧！

2 拍過門是由 2 個音型組合而成，有各式各樣的組合方式。可以把第 1 拍想成起始（入口），將第 2 拍想成結束（出口）。入口左右了節奏連接與過門的衝擊力，出口則影響了過門的終止感和與下一拍的連接。這一章介紹的是特定入口音型下的過門變化。當然，幾乎所有音型中使用第 1 拍或第 2 拍做為入口（出口）音型都能發揮功效。

也存在著無法在每 1 拍分開，猶如一體化的句型。本書稱呼這種型態的樂句為 "集合型"。如「探 - 吖探 - 吖探 -」「吖探 - 探 - 吖探 -」，具有 2 拍合而為一的語句感特徵。這些句型直接使用便能發揮十足的效果，譬如利用滑動 (Slip) 手法來製作特殊的樂句感。這裡也介紹了好幾種關於滑動 (Slip) 方式的句型發展。經由滑動 (Slip) 手法，能夠做出與原句型聽起來完全不同的過門變化。

除了滑動 (Slip) 手法以外，還介紹了好幾種其他具有變速效果的句型發展。這些 2 拍過門的句型發展也可應用在之後更長的過門句型中，還請詳加理解。

Drum Fill-In
Encyclopedia 413

第3章

3拍&3拍半的樂句

這一章介紹 3 拍 &3 拍半的過門變化。
以長度來說，"3 拍" 或許令人覺得要長不短，但卻意外地很常被使用。
我們稱呼它為 3 拍句型，特徵是帶有獨特節奏動態的句型發展。

3拍&3拍半
的樂句

29

強拍利用型

連動影片

Number 160-166

29-01 »　16 分音符的連帶使用範例　　Tempo **110**　Number **160**

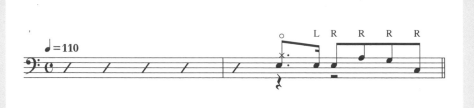

　3 拍過門由第 2 拍強拍開始的型態，基本上來說是一種活用原節奏的句型發展。如譜例般以「探 - 叮」起始的型態使用了 16 分音符的連帶音型。然後就只是 2 拍過門的連接而已。

29-02 »　使用拖曳 (Drag) 的「探 - 咚 -・探 - 喀咚」連結　　Tempo **110**　Number **161**

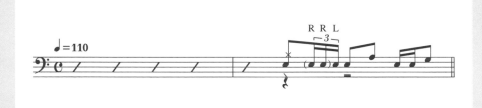

　第 2 拍的強拍之後連接 2 拍過門「探 - 咚 -・叮喀咚」的手法。句型發展上來說是帶有拖曳的 2 拍過門。很多這種 3 拍或 2 拍過門的分類都很微妙。

29-03 »　強拍強調型　　Tempo **110**　Number **162**

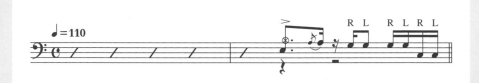

　強調第 2 拍的強拍小鼓並連接過門的型態，因為是以去除第 3 拍拍頭（休止符）的句型作連接，用法上顯得與眾不同。有種接近於集合 (UNIT) 型的感覺。

29-04 »　以「探 - 叮喀」開始的手法　　Tempo **110**　Number **163**

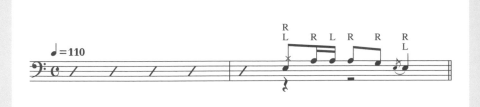

　以「探 - 叮喀」句型開始的 3 拍過門變化。這個音型與 1 拍過門一樣，也可以從強（前半）拍開始過門。 這個句型發展是以「拍」為單位，"（第一拍）開始→（第二拍）連接→（第三拍）結束"的組成，重點是很清楚明瞭。

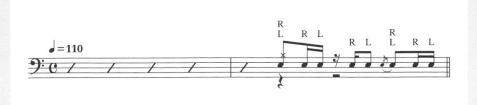

這個句型發展的特徵是它的起始是第 2 章 (2 拍 &2 拍半) 說明過的集合型過門。而且過門的結束 (出口) 以「探 - 叮喀」句型來總結。第 4 拍 (前半拍) 以裝飾音來打，以增強 "結束了" 的感覺。

29-06 » **每拍打小鼓的手法** Tempo **120** Number **165**

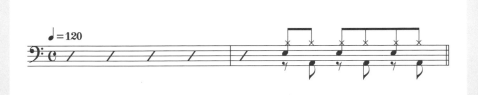

節奏句型的變化型過門的一種變化，重點是每拍都打小鼓。若將第 3 拍的小鼓重拍去掉，這小節就會形成普通的 8 Beat 節奏句型。

29-07 » **打 16 分反拍的多用型** Tempo **110** Number **166**

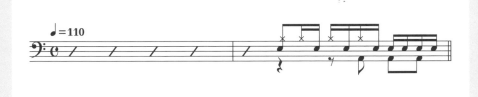

這個譜例也是緣自節奏句型所變化出的過門，使用了很多 16 分反拍的小鼓。這種手法有給人感覺句型至過門的變化有如無縫接軌。這個句型發展以自然的動線連接著過門，也請注意大鼓的連接方式。

3拍&3拍半 的樂句

30　強拍連擊的導入手法

連動影片

Number 167-172

30-01 » **Hi-Hat Open 使用型 (1)** Tempo **110** Number **167**

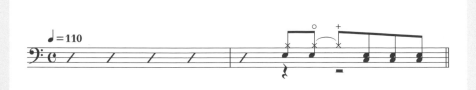

在第 2 拍強拍以 8 分連擊連接 2 拍過門的手法。這個句型發展的重點是利用 Hi-Hat Open 來連接後半段的 1 拍半過門。已確定過門起始型態，過門句型的發展也就順理成章的容易。

30-02 » Hi-Hat Open 使用型 (2)

Tempo **110**　Number **168**

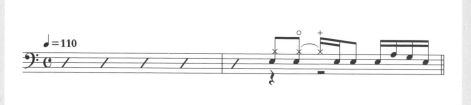

與前述的 Ex-167(30-01) 一樣，是第二拍有 Hi-Hat Open 的強拍連擊型的 3 拍過門，這個句型第 3 拍 16 分的拍頭被 (Hi-Hat Close) 佔去了。是一種將 3 個拍點 (附點8分音符=3個16分音符) 做有機結合 (Hi-Hat Open + Hi-Hat Close) 的過門手法。

30-03 » 進一步提升強拍連擊效果的範例

Tempo **110**　Number **169**

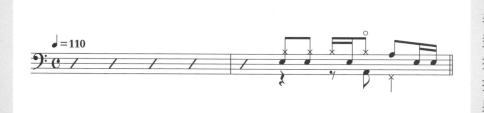

第 2 拍強拍的連擊可解釋為節奏句型一時的變化，這種節奏句型變化型過門手法都是非常好搭配的。只看第 4 拍的話像是 1 拍過門，這提高了它的完結效果。

30-04 » 使用 6 連音連擊的重音移動型

Tempo **110**　Number **170**

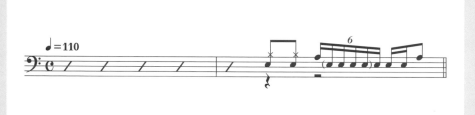

使用 6 連音連擊的重音移動型樂句手法。這裡是將 2 拍過門的章節中所曾出現的句型直接嵌入所得的過門型態，但 6 連音樂句不放在起始 (入口)，而是轉變為連接樂句的機能放在中間。

30-05 » 多用 16 分音符的節奏句型變化型

Tempo **100**　Number **171**

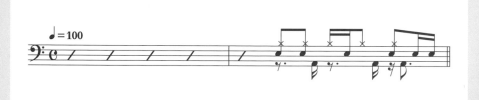

多用 16 分音符的節奏句型變化型的句型發展。藉由強拍連擊起始變化的句型，若能有效用這種手法，就能擴展出過門句型的新思路。

30-06 » 以裝飾音強化強拍

Tempo **100**　Number **172**

以裝飾音打法增強強拍連擊，這個句型後是包括了 32 分音符組成的 2 拍過門。因為 32 分音符的加入，這句型帶有一些變速的效果。這小章節所陳述的是：「選擇何種 2 拍過門來連接第一拍 8 分的強拍連擊」是架構好的三拍過門的關鍵所在。

同音型的連續變化

31-01 » 連續 2 次的「叮喀咚 -」　　　Tempo **110**　Number **173**

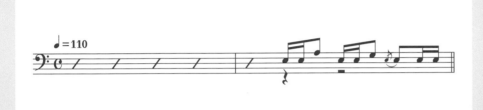

連續「叮喀咚 -」句型的句型發展。重點是在連續的相同音型後，最後的 "結束" 部分則帶來了不同的音型。就特徵來說，與截至目前「後半段的 2 拍過門」思路有所不同，來造就了不同於「後半段的 2 拍過門」手法的句型發展。

31-02 » 連續 2 次「叮叮滋 -」　　　Tempo **110**　Number **174**

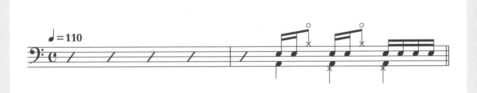

連續「叮叮滋 -」句型的句型發展。重點是要保持穩定的 4 分大鼓行進，Hi-Hat Open 得在各拍的拍頭前閉合。可說是兼具節奏句型樂句感的句型發展。

31-03 » 以 4 分音符為終止的句型發展　　　Tempo **110**　Number **175**

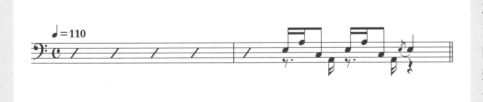

最後的句型發展，可說是先前 2 拍過門以 4 分音符做終止章節已出現過的 4 分音符連接手法的連續型。重點在於，變成 3 拍過門後衝擊力也增加了，與以 4 分音符做終止結合之前所學的其他 2 拍過門做連結也是一種有效的手法。

31-04 » 以交替方式擊打的連續「叮探 - 叮」　　　Tempo **110**　Number **176**

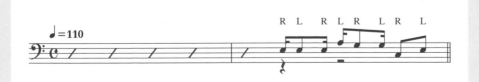

使用「叮探 - 叮」音型的連續型句型發展。這個樂句完全以交替方式擊打，流程具有一體感。二、三拍都打 3 下 16 分音符，並且以交替手順方式出現其特徵。

3拍&3拍半的樂句

32 同音型的 3 連續變化

連動影片

Number 177-180

32-01 » 8 分音符的 3 連續　　Tempo 110　Number 177

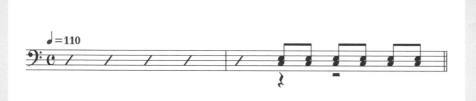

簡單的 8 分音符 3 連續句型發展。所謂的 "黏膩" 型句型發展，以漸強的方式敲擊這個句型，還可做為給一同演奏者的提示，進一步提高過門的效果。

32-02 » 「咭喀探 -」的 3 連續　　Tempo 110　Number 178

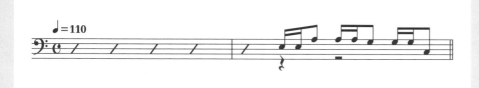

雖是連續「咭喀探 -」音型，但得好好對在鼓件的移動方式做鑽研。這是為避免逐拍移動、去除單純反複的 "黏膩" 感的演示。當然！也會有在拍點邊界移動鼓件的句型發展，若能都熟練就可增廣過門表現的幅度。

32-03 » 以 Hi-Hat Open 起始的「滋 - 咭咭」　　Tempo 110　Number 179

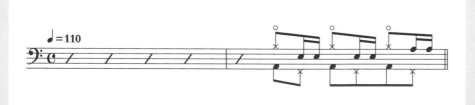

以 Hi-Hat Open 起始的「滋 - 咭咭」樂句的連續型。重點是，它與「咭喀探 -」句型的節奏感不同。在各拍反拍處確實閉合 Hi-Hat 較能做出緊湊的樂句感。

32-04 » 在 16 分音符反拍擊打的手法　　Tempo 110　Number 180

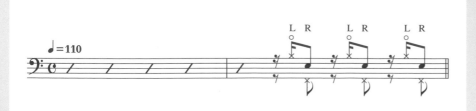

擊打 16 分音符反拍的特殊音型連續型過門。短 Hi-Hat Open 造就了 Shuffle 節奏感是其特徵。利用此音型，全部以打小鼓的方式發展也可以做出緊迫感。要注意擊打的時間點 (Timing)。

去掉第 2 拍的強拍

連動影片

Number 181-184

33-01 »　第 3 拍加入休止符的樂句 (1)　Tempo **110**　Number **181**

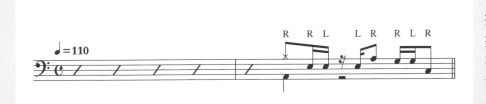

不在第 2 拍強拍加入小鼓的 3 拍過門的手法。形成實質上類 2 拍半的過門。3 拍過門不是單只有從由強拍連接而來的過門，要記住類這裏的句型並擴展變化。

33-02 »　第 3 拍加入休止符的樂句 (2)　Tempo **110**　Number **182**

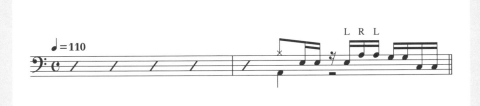

這也和上記 Ex-181(33-01) 是相同音型的起始，去除第三拍強拍點的句型發展。過門單純以前面出現過的 2 拍過門來串入也可以，就是第 3 拍的拍頭以類此句型「放入休止符」，可以演出更有節奏感的句型。

33-03 »　「嗯吋探 -」起始的手法　Tempo **110**　Number **183**

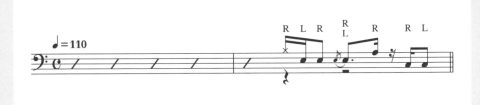

以「嗯吋探 -」句型開始的手法，第 2 拍與第 4 拍的音型呈類似的一組。若「嗯吋探 -」句型中是沒有大鼓，在過門前一拍 (第 1 拍) 的反拍使用 Hi-Hat 會更有效果。

33-04 »　從強拍的反拍開始的 8 分音符連擊　Tempo **110**　Number **184**

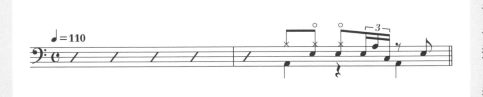

從強拍的反拍開始連擊 8 分音符小鼓的句型發展，第三拍後半的「吋喀吋咚 -」句型在連接過門上發揮了很大效果。也有以「探 - 吋喀」起始，再後接此 2 拍過門。

3 拍樂句

3拍&3拍半的樂句 **34**

連動影片

Number 185-190

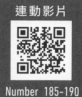

*Number185~ 以後的譜例中，括弧內音符所組成的各種句型是表示該過門所用的基本音型。

34-01 » 使用「探 - 叮喀‧探 -」，16 Beat 為計拍基底的手法　Tempo 110　Number 185

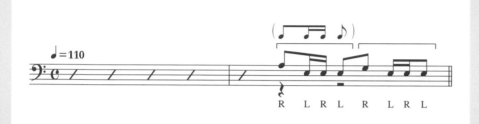

3 拍句型以連續 1 拍半音型組成的意思，廣義來說可解釋為組合型的過門。譜例為「探 - 叮喀‧探 -」這種 1 拍半句型的重複。以相同的 1 拍半的句型形式反複移動也是一種標準的「造句」手法。

34-02 » 「叮喀探 -‧探 -」的連續手法 (1)　Tempo 110　Number 186

1 拍半句型「叮喀探 -‧探 -」的句型發展。與上記 Ex-185(34-01) 同樣是以交替方式擊打的句型。這裡如果以像第二拍後半拍往中鼓移動那樣變換樂器 (鼓)，就更能做出句型的旋律廣度。這種 "稍微變化" 是習慣 3 拍句型的第 1 步。

34-03 » 「叮喀探 -‧探 -」的連續手法 (2)　Tempo 110　Number 187

使用「叮喀探 -‧探 -」音型的 3 拍句型變化。中鼓移動的形式改變了，所以將手順改為 RLRR 比較能順暢地打擊。以 Hi-Hat Open(加上大鼓) 來取代這個中鼓也是可行的過門句型。

34-04 » 放入順時針中鼓輪轉的「探 - 叮喀‧探 -」　Tempo 110　Number 188

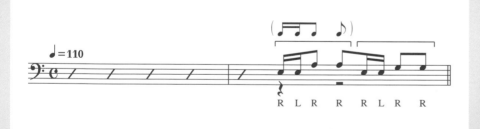

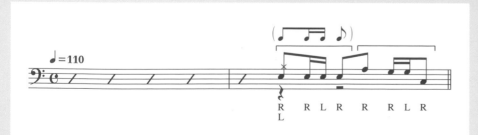

以「探 - 叮喀‧探 -」音型組成的 3 拍句型，這邊不是連續使用同一句型發展，而是只參照原節奏拍法，加上順時針中鼓輪轉的手法。也就是第 1 次的 1 拍半使用小鼓，第 2 次則使用中鼓輪轉的過門範例。

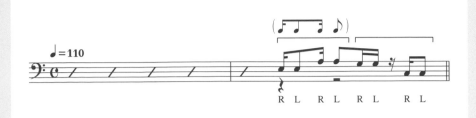

在 1 拍半句型中使用「叮探 - 叮・探 -」的過門。這個音型的特徵是有種將 2 下 1 組的音連接在一起的感覺，是將其活用輪轉中鼓的手法。以句型來說非常好記。

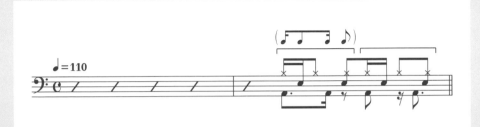

與上記 Ex-189(34-05) 一樣是使用了「叮探 - 叮・探 -」的節奏句型的變化型過門變化。大鼓與小鼓的節奏是「兜探 - 兜探 -・兜探 - 兜探 -」，1 拍半的句型相互連結的型態。只看譜面的話似乎有點難懂呢！

3拍&3拍半的樂句

35

與 3 拍樂句有相同節奏的 12/8

連動影片

Number 191-194

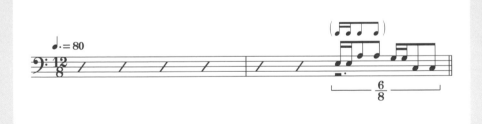

12/8 拍是 3 個 8 分音符為 1 節拍單位 (4/4 拍時則是 3 個為 1 拍) 的節奏，也可說與 1 拍半句型組成的 3 拍句型是相同的節奏。這個句型發展是以 8 分音符為計拍基底「叮喀探 - 探 -」當做 1 拍，也可用慢 3 連音的概念來掌握。

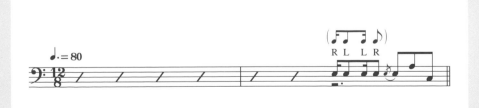

使用 3 拍句型的「叮探 - 叮探 -」句型的過門。與前述的 Ex-191(35-01) 一樣，可以用 3 連音解釋，並以 2 拍過門的概念去理解。3 拍句型雖是以 1 拍半的句型反複為前提，以 12/8 拍則更加大可以組合的自由度。

35-03 » **使用「探 - 叮喀叮喀」的句型發展** `Tempo 80 * Number 193`

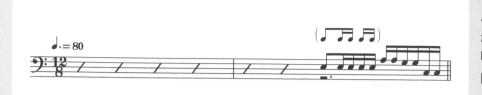

「探 - 叮喀叮喀」這種過門，使用了幾乎像是 6 連音的句型。一般 4/4 拍的節奏裡是「探 - 叮喀叮喀」，8 分音符放在前面形成的 1 拍半句型，可以應用在 3 拍句型的過門上。

35-04 » **聯合的 1 小節過門** `Tempo 80 * Number 194`

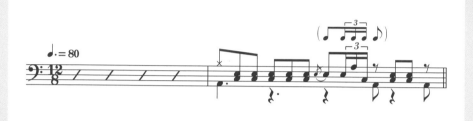

1 小節過門的變化，後半段是連接大鼓的聯合型手法。後半段的句型發展是以半拍的大鼓組成 1 拍半的句型。也就是將「探 - 叮喀叮‧咚 -」融入 3 拍句型來使用。

3拍&3拍半的樂句

36

在 3 拍樂句中前滑動 1 個 8 分音符

連動影片

Number 195-200

36-01 » **使用「叮喀探 -‧探 -」的範例 (1)** `Tempo 110 Number 195`

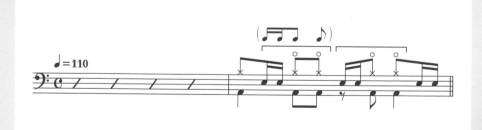

「叮喀探 -‧探 -」組成，往前 1 個 8 分音符的提前發動句型，實質乃是 3 拍的過門。Hi-Hat Open 的連擊中，於小鼓擊打的時間點閉合鈸。第 1 拍與第 4 拍是相同的音型。

36-02 » **使用「叮喀探 -‧探 -」的範例 (2)** `Tempo 110 Number 196`

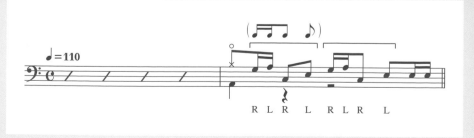

與上面的 Ex195(36-01) 幾乎完全一樣的音型過門變化。這裡的鼓件移動方式有所改變，經由與中鼓的連接，帶來更有衝擊力的樂句感。最後的拍點以小鼓做結束也是重點。可說是有點華麗的搖滾式過門。

36-03 » 使用「探 - 叮喀 · 探 -」的範例 (1)

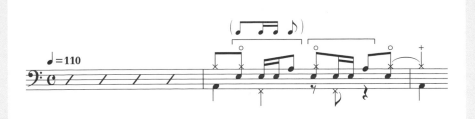

「探 - 叮喀 · 探 -」組成的 3 拍、滑動後形成的過門變化。使用 8 分音符 Hi-Hat Open 做連接的手法。由於加入 Hi-Hat Open，增添了不少類節奏句型要素的味道。

36-04 » 使用「探 - 叮喀 · 探 -」的範例 (2)

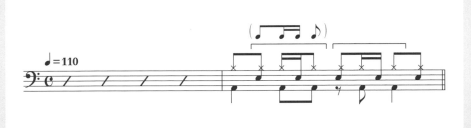

「探 - 叮喀 · 探 -」句型化的滑動型過門。以滑動半拍的方式來處理這種節奏句型變化型過門會比較好，而且也容易修飾。第 4 拍也可以用 16 分音符連擊來連接。

36-05 » 使用「叮探 - 叮 · 探 -」的範例 (1)

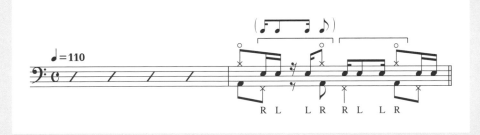

使用 Hi-Hat Open 的「叮探 - 叮 · 滋 -」(「叮探 - 叮 · 探 -」音型) 句型的滑動型過門。以基本手順來擊打「叮探 - 叮」，Hi-Hat Open 以右手擊打。「叮探 - 叮」可說是常用的一種節奏感手法。

36-06 » 使用「叮探 - 叮 · 探 -」的範例 (2)

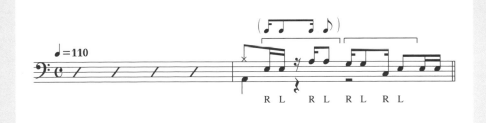

與上面一樣是使用「叮探 - 叮 · 探 -」句型的過門，從小鼓開始後在中鼓輪轉，最後再回到小鼓的手法。「叮探 - 叮 · 探 -」是一種能以交替打法自由移動的便利句型發展。

Drum Fill-In Encyclopedia 413

3 連音的 3 拍過門

連動影片

Number 201-206

37-01 » 3 連音中 "去掉中間" 的手法

Tempo **130** Number **201**

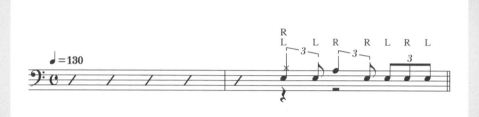

使用 3 連音 "去掉中間" 句型的「叮-叮·叮-叮·叮叮叮」3 拍句型。跳躍而歡樂的節奏感是其特徵，手順也需要注意。可說是利用第 2 拍頭擊打 Hi-Hat 作為宣示的 3 連音版過門。

37-02 » 有效的 3 連音連擊

Tempo **130** Number **202**

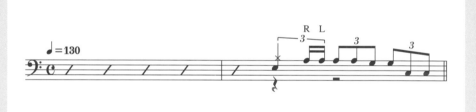

這也是利用第二拍強拍為始的句型發展，拖曳加上連續 2 拍 3 連音連擊是其特徵。這樣的句型安排能做出更多的加速感。若第 2 拍的強拍處能再加上 Hi-Hat Open 會更具旋律效果。

37-03 » 強調使用 Crash 的句型發展

Tempo **130** Number **203**

強調第 4 拍 4 分 Crash 的 3 拍過門，第 3 拍反拍的大鼓起了推波助瀾之效。因為是以裝飾音打法開始（進入過門之前），第 1 拍用 4 分音符做的 Hi-Hat(Ride) 敲擊會讓過門更具穩當。是對於增添歌曲進行的氣勢來說很有效果的手法。

37-04 » 小鼓重音的移動使用型

Tempo **130** Number **204**

使用小鼓重音移動的手法。是有些技巧性的過門，但效果也很強大。試著與用相同音量打全部的點的音色對比，就會清楚發現其間差異。第二拍中鼓後面的第 4 點拍頭處，最好以漸強的方式來擊打。

使用 6 連音型的手法

Tempo 120 　Number 205

　3 拍過門中的 3 連音連擊的某一部分加入 6 連音（8 Beat 做為基本單位的音型）的句型發展。通常 3 連音連擊過門必定會有要從左手開始的情形，這種把 6 連音單位加入特定位置，多增加 1 個打點，除了讓下一拍也可從右手開始打，也能增加過門速度感，一石二鳥的手法。

37-06 » **使用手腳聯合與 Crash 連擊的複合型**

Tempo 120 　Number 206

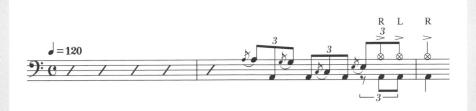

　使用複合手法形成的 3 連音 3 拍過門。手腳聯合為起始，連接 Crash 的手法，滿滿的搖滾衝擊感。用這種 Crash 連擊連接其他的過門也很有效。

3拍&3拍半
的樂句

38

包含 6 連音的重音移動型

連動影片

Number 207-209

38-01 » **3 拍句型的滑動使用範例**

Tempo 90 　Number 207

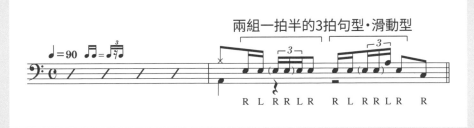

　3 拍句型的滑動型句型發展中，以 6 連音（做為基本單位的音型）拖曳連接的過門。整體是跳動 (Bounce) 的拍點，6 連音拖曳的部分以 RRL 的雙擊來移動重拍。以右手擊打最後的落地鼓。

38-02 » **6 連音的重拍移動**

Tempo 90 　Number 208

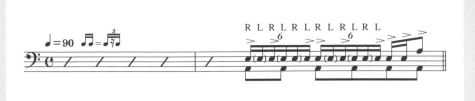

　6 連音的重拍移動，滿溢著速度感的過門，連續做相同音型的手法。重拍移動句以單擊 (Single Stroke) 的方式來打，最末拍重音的手順為右→右→左。要確實打出這裡的右手連續重音。

8-03 » 6 連音 +6 連音小鼓輪轉

Tempo **90**　Number **209**

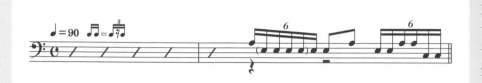

2 拍過門時介紹過的 6 連音起始句型發展中,進一步加入 6 連音的中鼓輪轉而成的過門。起始部分使用了連接雙擊 (Double Stroke) 的重音移動型,中間挾著的 8 分音符發揮了清楚連接、分界了兩 6 連音的效果。

3拍&3拍半的樂句

39　連結 32 分音符的變速

連動影片

Number 210-212

39-01 » 「探 - 叨喀」+32 分音符的起始

Tempo **100**　Number **210**

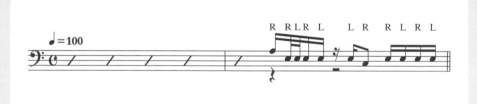

「探 - 叨喀」音型中加入 32 分音符句型為起始拍的過門,組成方面以 2 拍的 (第二、三拍) 集合型樂句 +「叨喀叨喀」的型態。32 分的部分以交替方式擊打,增加 3 拍過門速度感的手法。

39-02 » 16 分音符連擊內的加料手法

Tempo **100**　Number **211**

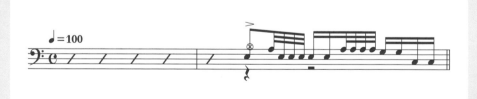

16 分音符連擊的 3 拍過門中連接 32 分音符 4 連擊的句型發展。重點是由第一拍反拍開始的 32 分連擊,具有以拖曳連接 16 分音符的功能。並非僅單方加入單點,而是在過門動線中加入 32 分的手法。

39-03 » 「叨喀探 -・探 -」的 32 分音符應用

Tempo **100**　Number **212**

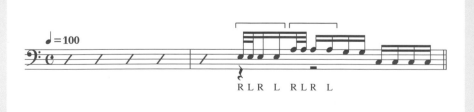

算是兩組的 32 分音符一拍半的 3 拍句型發展,「叨喀探 -・探 -」加入 32 分音符,連續運用後所得的類 8 Beat 1 拍半的句型。如果直接應用這個音型連續 4 次,便可創造出 3 拍 (4×¾ 拍) 過門。

3 拍過門的應用發想

連動影片

Number 213-219

40-01 » 在強拍上使用 Crash，從第 2 拍反拍起始過門

Tempo **110**　Number **213**

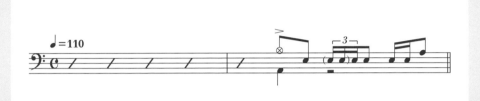

第 2 拍的強拍改用 Crash，並在它的反拍發動的過門，這個句型發展是使用兩句 1 拍半聯合句型那種連接法，也可解釋為單 3 拍句型的滑動型手法。6 連音 (半拍) 部分用 RRL 的手順來擊打。

40-02 » 慢拍速下很有效果的 3 拍過門

Tempo **80**　Number **214**

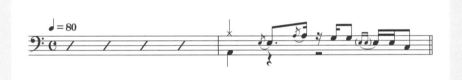

在慢拍速下可用的 3 拍過門。音符的間隔逐漸變小，在第 4 拍前以 Rough 手法將聲音完全連接的句型發展，帶有輕微的變速效果是其特徵。在類這種慢拍速節奏之下，音符的拍值、相互間隔的選擇可非常多樣性。

40-03 » 將 3 拍過門切成 2 段的手法

Tempo **110**　Number **215**

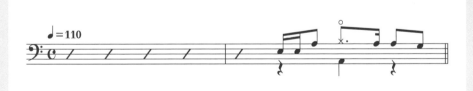

強調第 3 拍 Hi-Hat Open，將 3 拍過門切成 2 段的效果，讓第 2 拍的「咐喀咚 -」聽起來像後半段 2 拍過門的準備 (導入) 的手法。此種 1 拍 +2 拍過門構造是很易於瞭解、掌控的句型。

40-04 » 帶有浮遊感的 3 拍過門

Tempo **130**　Number **216**

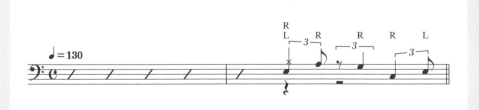

從第 2 拍開始以 2 拍 3 連音的 Timing 所形成 3 拍過門。跨越了拍點動線分界 (拍為單位) 的節奏感為其特徵，並彰顯三連音符第 2 下敲擊時的突出。能做出與三連音連擊型有所不同的浮遊般節奏感。

40-05 » **3 連音系列雷鬼風手法**　　　Tempo **130**　Number **217**

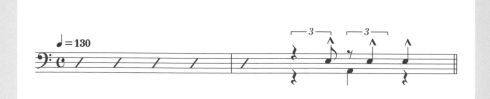

雷鬼節拍 (Reggae Beat) 特有的 Open Rim Shot 做出的 3 連音系列過門。這是與前頁相同音型的 Ex-216(40-4) 去掉拍頭後而成。第 3 拍的大鼓踩法使用 1 個小節只踩 1 下大鼓的 "One Drop" 句型動線。

40-06 » **去除拍頭的 3 連音句型發展**　　　Tempo **110**　Number **218**

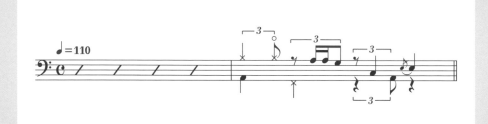

對應 Shuffle Beat 的 3 連音過門變化，從第 1 拍反拍的 Hi-Hat Open 為始，第二、三拍去除拍頭的 3 連音符為編成手法。最後以大鼓（第三拍後 ⅓ 拍）連接到 4 分小鼓的形式，造就了善用躍動與間隔的過門。

40-07 » **Hi-Hat Half Open 與中鼓輪轉的複合型**　　　Tempo **110**　Number **219**

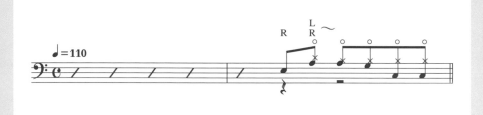

簡單的 8 分音符組成的 3 拍過門，Hi-Hat Half Open 與中鼓輪轉同時發出聲音為其重點。這樣能可以將聲響加的更厚實。這個句型的 Hi-Hat 用左手打，中鼓用右手打，與平常的手順相反。

總 結

意外的好用 !? 3 拍過門

　　3 拍過門是從第 2 拍強拍的小鼓開始的，有著意外的好用的特徵。主要是在強拍以 8 分音符的「探 - 探 -」連擊，催促過門的導入，再與後半段的 2 拍過門句型連接完成 3 拍過門。在句型發展上是以 1 拍（導入）+2 拍組合句型的方式，也可使用 2 拍 +1 拍（結束）來組合句型的發展。不管哪一種都要能活用 2 拍過門。

　　3 拍過門的句型發展最大特徵是使用 3 拍句型的手法。3拍句型是連續使用特定的 1 拍半句型所連接而成的句型發展，與 2 拍過門的 "組合" 樂句有著類似的概念。一般來說，是使用 1 拍半句型，在「叮喀探 -・探 -」「探 - 叮喀・探 -」等 16 分音符音型中插入 1 個 8 分音符。習慣這個音型的話，就能熟練地使用 3 拍句型了。這種句型發展手法並沒有特別與眾不同，在過門時頻繁的出現。當然，比 3 拍更長的過門中也會用到這樣的手法，過門節奏會產生獨特的動線，成為更具衝擊力的句型。而且在 3 拍句型使用滑動 (Slip) 手法也很有效。這些 1 拍半句型也能當做 12/8 拍或 3 連音過門音型，要好好記住。

　　本章介紹了帶有一些技巧與速度感的 6 連音、32 分音符應用。在您閱讀各章節一步步前進的同時，技巧也能逐步向上提升。

Drum Fill-In
Encyclopedia 413

第4章

4拍的樂句

這一章要介紹的是堪稱過門中的"巨星"：4 拍過門。
包含了截至目前在 2 拍句型及 3 拍句型的章節說明過的要素。
請以本章的解說為本，走向進一步發展句型的目標。

41 手腳聯合「咑咚 - 咑咚 -」
（～♩♫♫）的連結

42 使用 8 分音符的 4 拍手法

43 16 分音符連擊的移動

44 3 連音連擊的移動

45 2 拍樂句的模進

46 3 連音的模進

47 利用"三明治方式"

48 3 拍樂句的起始

49 奇數分割的樂句發展

50 包含雙擊的重音移動型

51 「嗯咑探 -」（‚♪♩）的起始

52 連接切分音的手法

53 Half Time 經典流行中的變化

54 Funky 律動的"節奏型過門"

55 拉丁節拍的 4 拍過門

56 手腳聯合的變速

手腳聯合「叮咚 - 叮咚 -」（～♪♫）的連結

連動影片

Number 220-223

41-01 » 加入「探 - 探 -・叮喀探 -」的手法　　　Tempo **120**　Number **220**

　後兩拍使用 8 分音符聯合的 2 拍「叮兜叮兜」句型，並且與前面兩拍的標準 2 拍句型「探 - 探 -・叮喀探 -」貼合的 4 拍過門句型發展。是不同手法的句型在過程交互相發揮作用所形成的過門。

41-02 » 保持 8 分 Hi-Hat 的節奏句型變化型　　Tempo **120**　Number **221**

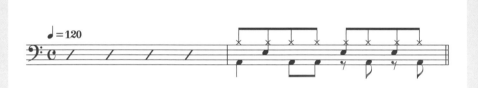

　將節奏句型變化成過門手法，維持 8 分的 Hi-Hat 敲擊，並活用後半段的「叮兜叮兜」句型。以半開 (Half Open) 的 感 覺 控 制 Hi-Hat，並與小鼓一起加重音，就能強調節奏的變化，進而提高成過門的效果。

41-03 » 先將「叮喀叮咚 -」緊貼的句型發展 (1)　　Tempo **120**　Number **222**

使用 6 連音 (做為基本單位的音型) 的手法時出現過很多次的，將「叮喀叮咚 -」句型用於第一拍後半第二拍前段的 4 拍過門，整體上以手腳聯合連接在一起為其重點。前半段的衝擊力與後半段安定感的 "精妙" 組合是最大亮點。

41-04 » 先將「叮喀叮咚 -」緊貼的句型發展 (2)　　Tempo **120**　Number **223**

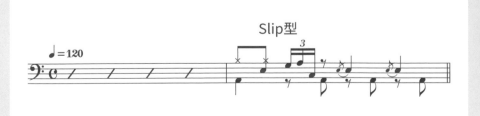

Slip型

上面的 Ex-222(41-03) 的 6 連音 (做為基本單位的音型) 句型裡往後偏移 1 個 8 分音符的句型發展。經由這種滑動 (Slip) 手法可以改變速度感。實際上是 3 拍半的過門，可做為以滑動 (Slip) 所創造出的手法參考。

使用 8 分音符的 4 拍手法

連動影片

Number 224-227

42-01 » **8 分音符的中鼓 +4 分的小鼓** Tempo **130** Number **224**

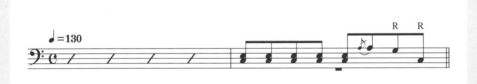

　　進行 8 分音符的中鼓輪轉，最後總結於 4 分的小鼓的句型發展，是聲響方面的動線也很穩定的過門。中鼓部分全部以右手做移動，中間挾著大鼓，最後再返回以裝飾音擊打小鼓，很單純的動作。

42-02 » **兩手擊打落地鼓與小鼓** Tempo **130** Number **225**

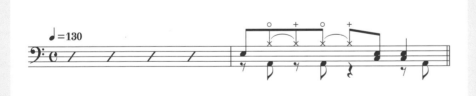

　　兩手擊打落地鼓與小鼓為起始，再移至中鼓輪轉的句型發展，以漸強做兩手擊打的部分會更有效果。以這種兩手擊打的手法非常易於發揮導入過門的功能，後半段如果用 16 分音符來產生的變速感也很有效。

42-03 » **以 8 分擊打「叮叮 - 叮 - 叮探 -」** Tempo **130** Number **226**

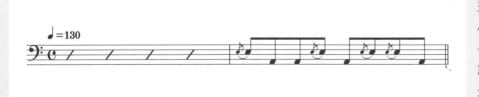

　　以 8 分的方式慢慢擊打原本是 16 分音符的組合型樂句「叮叮 - 叮 - 叮探 -」的句型發展。前半段以 Hi-Hat Open 做出「叮滋 - 滋 -」的動作，後半段以小鼓和落地鼓穩定的終結以取得平衡的過門。

42-04 » **強調小鼓的裝飾音打擊句型發展** Tempo **130** Number **227**

　　這個手法也是節奏句型變化型的 1 種，不使用 Hi-Hat，強調小鼓裝飾音打擊的句型發展。以手腳聯合來替換的話，又增廣了創造出不同變化的可能性。全部是 8 分拍點是重點。

4拍
的樂句

43

16 分音符連擊的移動

連動影片

Number 228-230

43-01 » 小鼓與中鼓來回的手法
Tempo **120**　Number **228**

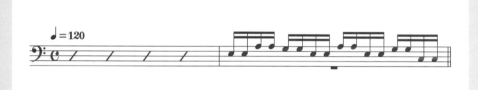

　4 拍過門的 16 分音符,如字面上所示是 16 個音並排,以增廣變化的幅度。這個句型發展的重點是:「在中鼓與小鼓的來回動作,是一種可創造出刺激的聲響」的手法。只看後半段的話則只是極為普通的中鼓輪轉。

43-02 » 各打 2 下小鼓與中鼓的來回手法
Tempo **120**　Number **229**

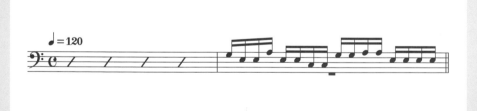

　特別強調中鼓與小鼓各打 2 下的來回移動型態的句型發展。加入了技術性的加速感,重金屬或搖滾系列等速度型搖滾樂特別愛用的移動手法。對於提升移動的技巧方面也很有效。

43-03 » 逆時針的中鼓輪轉
Tempo **120**　Number **230**

　以中鼓創作旋律感動作為特徵的句型發展,重點是逆向的中鼓移動。這種逆時針的中鼓輪轉會形成音程的上升,演出獨特的樂句旋律感。從第二拍小鼓開始逆時針動作,最後再回到小鼓的手法。

4拍 的樂句 44

3 連音連擊的移動

連動影片

Number 231-233

44-01 »　各 2 下的移動句型發展　　Tempo **130**　Number **231**

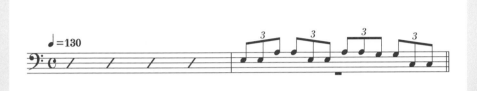

3 連音各鼓件打 2 下的移動變化。在 3 連音符過門中這種各打鼓件 2 下移動是基本款,就算說比各鼓件打 3 下的移動還要常見也不為過。主要採用右手開始,理由是因為比較好打。

44-02 »　3 連音第 3 點打中鼓移動手法　　Tempo **130**　Number **232**

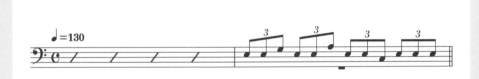

只有 3 連音的第 3 點移動到中鼓的句型發展。與兩手移動的型態有不同的樂句感。支配 Shuffle Beat 等跳躍感的關鍵也是 3 連音的第 3 點,可說是讓節奏動線川流不停的句型發展。

44-03 »　移動時變化打擊數的句型發展　　Tempo **130**　Number **233**

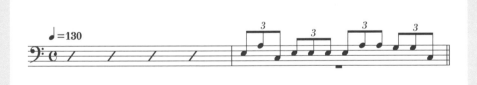

第一拍 1 個拍點各打 1 下的移動,第 2 拍開始後各鼓件打 4 下、2 下、2 下、1 下的移動句型發展。要注意每兩拍的移動後一拍各鼓件的第一拍點全都是左手。在 3 連音中打偶數的移動也是從左手開始。

Drum Fill-In Encyclopedia 413

4拍
的樂句
45

2 拍樂句的模進

連動影片

Number 234-241

45-01 »　「探 - 探 -・吅喀探 -」的使用範例 (1)　　Tempo **120**　Number **234**

♩=120

模進指的是以1種樂句(音型)為底進行變化、發展的手法。這範例是利用 2 拍音型做 4 拍過門的情況。這是由「探 - 探 -・吅喀探 -」而來的模進,後半段加入了與前半段不同的鼓件移動變化。

45-02 »　「探 - 探 -・吅喀探 -」的使用範例 (2)　　Tempo **120**　Number **235**

♩=120

這個句型發展也是「探 - 探 -・吅喀探 -」音型的模進,前半段與後半段的句型的旋律發展有很大的不同。這種大膽的變化可以消除因為同音型反覆而生的單調感。為了連接音型而挾在中間的大鼓也是重點之一。

45-03 »　使用 6 連音型的句型發展　　Tempo **120**　Number **236**

♩=120

於第 2、4 拍以包含 6 連音(做為基本單位的音符)音型的模進發展而來的過門。前半段與後半段在其 6 連的表現方式有所改變。不僅要注意移動的變化,思考該如何在變化中加進新點子更是模進發展的重點。

45-04 »　「吅喀探 -・探 - 吅喀」的使用範例　　Tempo **120**　Number **237**

♩=120

使用「吅喀探 -・探 - 吅喀」音型的過門,重點在於第 3 拍的 Hi-Hat Open 聽起來發揮了"起承轉合"之中"合"的啟動功能。雖然將"起承轉合"全部揉合在過門樂句是很難的,但也不失為一種有效的思考方式。

「叮探 - 叮・探 - 探 -」的使用範例 Tempo **120** Number **238**

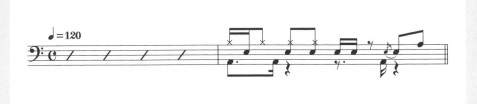

「叮探 - 叮・探 - 探 -」音型的模進過門，特徵包含了：前半段是節奏句型的變化型，後半段是在普通的句型發展中使用不同的手法。「叮探 - 叮」的節奏帶有很強的切分個性，也可以將第 4 拍的音型進一步變化到各鼓件上。

「叮探 - 叮」的使用範例 Tempo **120** Number **239**

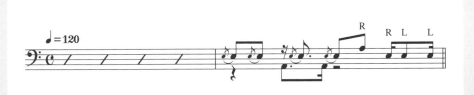

這也是包含「叮探 - 叮」音型的模進過門的二、四拍，前半段使用了手腳的聯合。這裡巧妙地將大鼓編進過門，相互連接並營造有機的一體感，能夠很好的對過門的句型做潤色。

將 32 分音符編入的 16 分連擊 Tempo **110** Number **240**

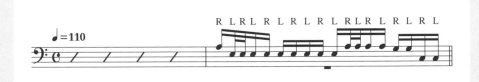

32 分音符以單點方式編入 16 分連擊的句型發展。前半段與後半段完全是相同的音型，只有移動方式改變了。重點是這樣的移動手法適用於各種過門的起始與結束。

「探 - 叮叮・嗯叮探 -」的組合型 Tempo **110** Number **241**

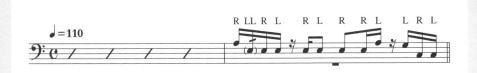

使用了「探 - 叮叮・嗯叮探 -」組合型樂句的模進發展手法，後半段的音型（鼓件旋律）也有所改變。移動方式與上面的 Ex-240(45-07) 幾乎是相同的型式。此種移動句型可應用於其他的 2 拍音型，是很方便的手法。

Drum Fill-In Encyclopedia 413

4拍
的樂句
46

3 連音的模進

連動影片

Number 242-245

46-01 » 使用「叮 - 叮・叮叮叮」的手法　　　Tempo **130**　Number **242**

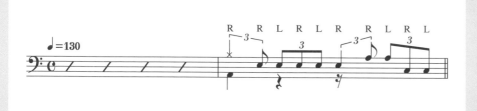

使用「叮 - 叮・叮叮叮」音型的模進過門。Hi-Hat 開始的進拍方式適合接續 Shuffle 系列的句型，後半段是中鼓輪轉的變化。以緊湊收合的中鼓輪轉創造穩定的句型發展可說是一種標準手法。

46-02 » 加上 6 連音型的模進發展過門　　　Tempo **120**　Number **243**

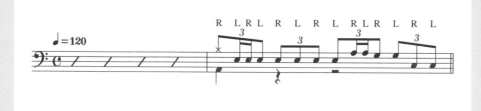

3 連音中以單點的方式加入 6 連音（8 Beat 做為基本單位的音符）而成的模進發展過門。這是全部以交替方式擊打的句型發展，中鼓的移動也是從右手開始。我們可以很明顯地瞭解它與上面的 Ex-242(46-01) 有不同的速度感。

46-03 » 2 拍 3 連的手法　　　Tempo **130**　Number **244**

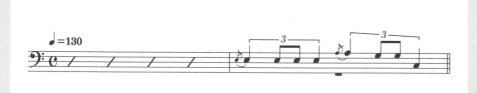

利用 2 拍 3 連的句型發展。大幅度律動的樂句感，英式 Shuffle 或金屬系列等搖滾律動所使用的手法。對齊拍點的節奏呈「叮 - 叮・叮 - 探」的感覺。

46-04 » 使用「叮探 -・叮 - 叮」的模進發展　　　Tempo **130**　Number **245**

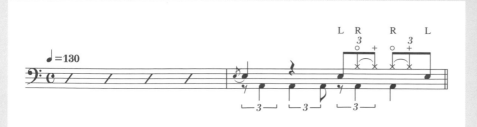

使用 2 拍 3 連反拍的「叮探 -・叮 - 叮」節奏而成的模進手法，前半段以大鼓的使用為中心，後半段加入 Hi-Hat Open 的獨特手法。在 2 拍 Shuffle 中使用 Hi-Hat Open 也很有效果。

利用"三明治方式"

連動影片

Number 246-251

47-01 » 以「叮喀叮喀」挾住的手法　　Tempo 120　Number 246

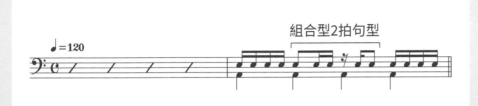

　　三明治方式的句型發展指的是 2 拍過門的句子被相同的 1 拍音型挾在中間的手法。譜例是以「叮喀叮喀」挾住組合型的 2 拍過門而成的句型發展。

47-02 » 以「叮喀探 -」挾住的手法　　Tempo 120　Number 247

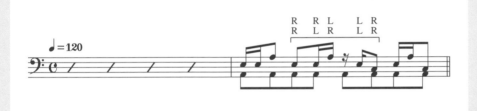

　　與上面 Ex-246(47-01) 一樣把組合型的樂句挾在「叮喀探 -」之間的三明治方式之手法。如果打習慣組合型的 2 拍句型，就只是在前後接上 1 拍的句子而已，就演奏方面來說是一種輕鬆的過門。

47-03 » 以「探 - 叮喀」挾住的手法　　Tempo 120　Number 248

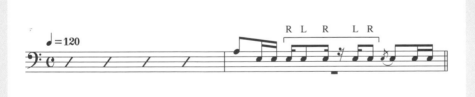

　　以三明治方式處理 2 拍組合型樂句，換成「叮探 - 探 - 叮探 -」的句型發展。前後的 1 拍句型使用了「探 - 叮喀」，是具有節奏型動線的句型發展。經由選擇不同的音型，整體的樂句感也跟著改變。

47-04 » 以 "6 連" 前後挾住的手法　　Tempo 120　Number 249

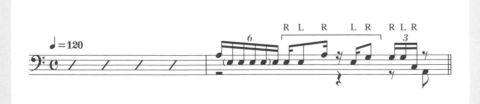

　　以三明治型方式處理的樂句前後使用 6 連音符 (6 連為基本單位的音型)，像被一個大型括弧捕捉的手法。習慣三明治方式過門感後，就能像這樣在主句前後任性加入所想的句型。如果也考量是否適合過門的起始或結束，句型也將更有效果。

47-05 » 以「探 -- 叮」挾住的手法

Tempo **120**　Number **250**

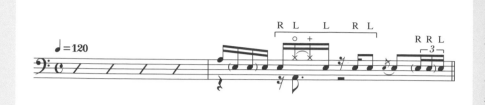

以三明治方式處理，第1、4拍的音型以「探 -- 叮」做為基調，利用小鼓的幽靈音的句型發展。第4拍以6連（做為基本單位的音符）的拖曳連接至下一拍。會稍微有一點費勁，是技巧型的Funky手法。

47-06 » 以「叮兜叮兜」當"內容物"的句型發展

Tempo **120**　Number **251**

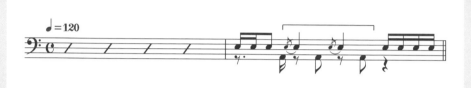

使用本章開頭出現的「叮兜叮兜」句型的三明治型手法。以這種很有特色的2拍句型做為三明治的"內容物"來使用。由於第2拍的拍頭以裝飾音手法來打，第1拍的反拍則使用大鼓。

3 拍樂句的起始

4拍的樂句 **48**

連動影片

Number 252-257

48-01 » 3 拍句型 +1 拍

Tempo **130**　Number **252**

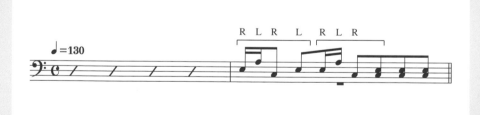

3拍句型加上1拍而成的4拍過門。1拍半句型是以「叮喀探 -・探 -」的手順來移動。第3拍的反拍的位置本來應只是小鼓，改成以兩手擊打落地鼓用以連接第4拍。

48-02 » 一拍半句型拍頭的 Crash 使用

Tempo **130**　Number **253**

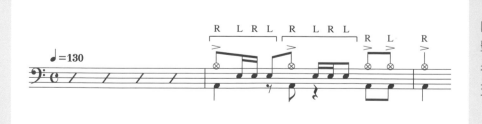

在一拍半句型的拍頭敲Crash的手法。最後一拍是Crash的連擊。相當華麗的搖滾句型過門。考慮到要能應對快拍速，以這種交替的手順來打比較好。

48-03 » 使用「探 - 叮喀叮 · 咚 -」的手法

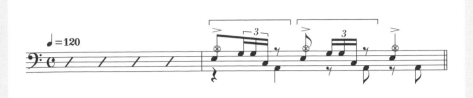

使用「探 - 叮喀叮 · 咚 -」型態的 1 拍半句型的句型發展，在句子的開頭同時擊打 Crash 跟小鼓。與左頁的 Ex-253(48-02) 同樣用了很多的 Crash 重音，每一個打點都移動到不同的 Crash 上會比較有效果。

48-04 » 「探 - 叮喀叮 · 咚 -」的反轉型

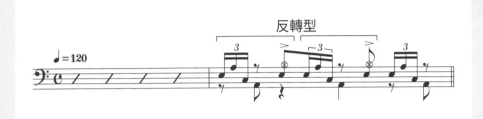

是上面 Ex-254(48-03) 音型的反轉型句型發展，6 連 (8 Beat 做為基本單位的音符) 的部分移動也稍有變化。在兩組一拍半的 3 拍句型可按照譜例將兩組一拍半音型反轉做出另一種 3 拍句型變化。起始與結束都變成 "6 連 " 了，因此能加入更強的衝擊力。

48-05 » 使用附點 8 分 Hi-Hat Open 的例子

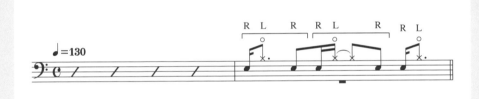

Hi-Hat Open 拉長到 1 拍半形成的 3 拍句型過門。帶有獨特節奏的 3 拍句型，第 4 拍也以「叮滋 -」緊密接合。Hi-Hat Open 部分開鈸後以左手擊打，小鼓以右手來打。

48-06 » 對跳躍 (Bounce) 型很有效的 16 Beat 手法

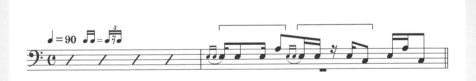

譜例是跳躍型的 16 Beat 過門，1 拍半的句型中使用了「叮探 - 叮 · 探 -」，因為是跳躍的節奏，與均等的 16 分音符有很不一樣的樂句感。1 拍半句型中還加入了小鼓的 Rough 手法。

Drum Fill-In Encyclopedia 413

4拍
的樂句
49

奇數分割的樂句發展

連動影片

Number 258-262

49-01 » 「探 - 叮喀」+16 分休止符
Tempo **120**　Number **258**

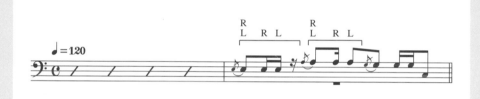

奇數分割是以 16 分音符為基底分割為 5 個、7 個等奇數音組的音型，可將之理解是一拍半、3 拍句型的擴張版。這裡的句型發展是以「探 - 叮喀 +16 分休止符」分割出 5 個 16 分音符一音組，最後以 8 分休止符結束。

49-02 » 包含中鼓移動的「探 - 叮喀」+16 分休止符
Tempo **120**　Number **259**

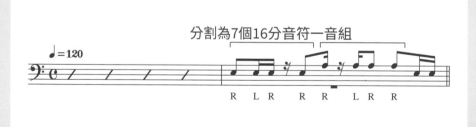

這也是以「探 - 叮喀 +16 分休止符」分割出 5 個 16 分音符一音組的句型發展，每一句都是往中鼓移動的形式。最後的 8 分移到落地鼓。確實掌握 5 個分割中的 16 分休止符是重點。

49-03 » 使用「探 - 叮探 - 探 -」的手法
Tempo **120**　Number **260**

分割為7個16分音符一音組

分割成 7 個 16 分音符一音組，「探 - 叮探 - 探 -」句型的 4 拍過門。在兩組 7 個 16 分音符一音組的最後剩餘 1 個 8 分音符使用小鼓連擊。是不規則的句型，釐清拍點的同時進行演奏會比較困難，是通常不會想到、用到的句型。

49-04 » 連接 Hi-Hat Open 的手法
Tempo **120**　Number **261**

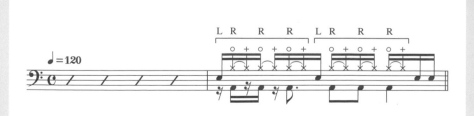

分割成 7 個 16 分音符一音組的句型，並且是對應 Hi-Hat Open 的句型發展。小鼓之後的 Hi-Hat Open 以連續 3 次的形式連接著，該 Hi-Hat Open 從 16 分反拍變化為 8 分的拍點。是帶有迷惑感的手法。

3 連音符的 4 拍點分割　　　

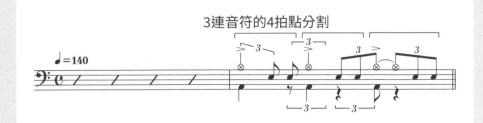

3 連音符中也存在著奇數音組分割可能的句型，這裡要介紹的則是 4 個拍點一分割的句型。3 連音本身是奇數，因此以偶數分割後節奏的動線就會產生變化。這個句型發展使用連續 3 次的「鏘 - 叮叮」句型而形成，有著大幅度的節奏感變化。

4拍的樂句 50　包含雙擊的重音移動型

連動影片

Number 263-268

雙擊的幽靈音使用範例　　　

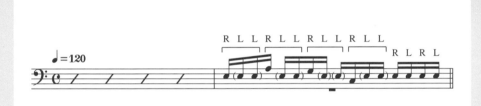

以雙擊 (Double Stroke) 做小鼓的幽靈音並進行重音移動的句型發展。樂句的型態可說與 3 拍句型相同。以自由移動的右手重音拍點為音組的記憶起始音，就能快速完美演奏。

從 8 分反拍開始的 3 組三個 16 分音符為一音組分割　

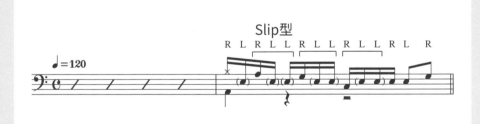

上面 Ex-263(50-1) 的滑動（後滑半拍）型手法，8 分的反拍起 3 組三個 16 分音符一音組分割為起始的型態。與 50-01 比較，重音的關係位置因滑動也變了。重點是因第 4 拍的處理方式不同，實質上已經不似 50-01，過門不是 3 拍句型了。

RLL 手順音型的隨機編組　　　

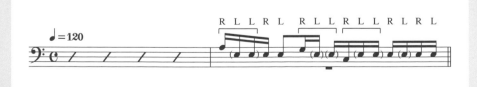

RLL 手順的音型以隨機方式編組的句型發展。除第 2 拍外全都塞滿 16 分音符，但這一半拍對句型帶來很大的影響。起始部分可解釋為 16 分音符為基底的類 1 拍半句型。句型手順使用 LL 雙擊動作以提高擊打（移動鼓件）效率。

50-04 » 4 Beat 3 連音第 3 點的重音　　Tempo 140　Number 266

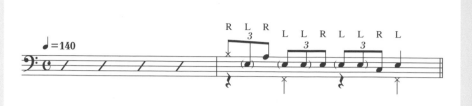

爵士演奏中的重音移動型過門。除了第 4 拍以外，重音都是右手，其中放入了左手的幽靈音。這種將重音放在 3 連音第 3 點的過門也增高了搖擺 (swing) 的感覺。

50-05 » 右手擊打重音的 4 Beat Play 使用範例　　Tempo 140　Number 267

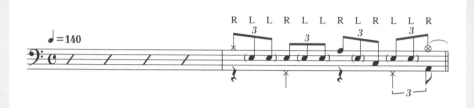

這張譜也是 4 Beat 節奏型可使用的過門範例，包含了最後的切分拍，所有的重音都是右手。4 Beat 節奏的演奏很常使用這種帶有切分音的三連音過門。以小鼓的幽靈音順暢地連接吧！

50-06 » 4 Beat 的變速　　Tempo 140　Number 268

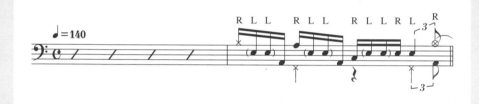

4 Beat 中變速的過門手法。這個句型發展在最後連接了切分拍。左手的幽靈音雙擊與大鼓連接是重點，在有效率的移動之下也更能做出加速感。

4拍的樂句

51

以「嗯咔探 -」為強音組（兩拍為單位）(𝄾 ♪ ♩) 為起始的 4 拍過門

連動影片

Number 269-274

51-01 » 在前面進行滑動的強拍 8 分連擊手法　　Tempo 120　Number 269

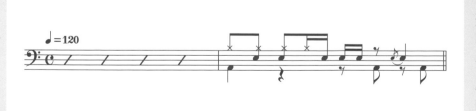

使用強拍 (第 2 拍)，8 分連擊形成的過門手法，在前面做滑動的句型發展。第 2 拍連接著 16 分的連帶句型，讓第 2 拍的強拍成為可辨識的型態是這個手法的重點。

51-02 » 加入 Hi-Hat Open 的句型發展

Tempo **120**　Number **270**

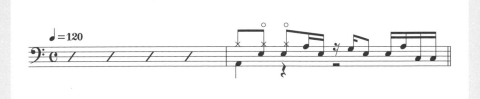

在起始的「嗯吋探-」部分加入 Hi-Hat Open 的型態,第 2、3 拍同時形成組合型是重點。使用這個句型還可辨明第 2 拍的重拍。利用了組合型樂句快活的節奏。

51-03 » Crash+32 分音符編組的手法

Tempo **100**　Number **271**

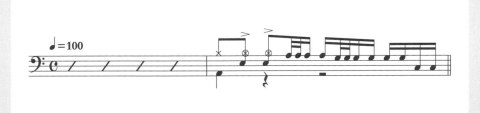

在「嗯吋探-」中加入 Crash,帶有強力重音的手法,在其後加入 32 分音符的編組,是一種連接著速度型樂句的過門。也是加入了變速感的句型發展。中鼓輪轉部分以 RLRL 交替方式來擊打。

51-04 » 節奏句型變化型

Tempo **120**　Number **272**

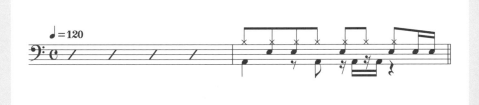

在「嗯吋探-」句型中應用節奏句型變化手法而形成的過門,此句型發展的後半段以 16 分音符做出變速的感覺。後半段用先前章節出現過的「吋兜吋兜」一拍句型連接後可創造出 8 分音符型的過門。

51-05 » 有效的跳躍句型發展

Tempo **90**　Number **273**

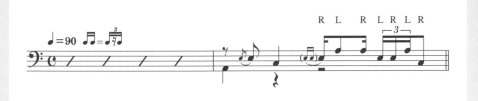

悠閒的跳躍節奏過門,在起始的「嗯吋探-」之中安排了許多空間(較簡單拍法)的感覺為首,再在後半段帶出複雜的節奏動態的手法。最後的 6 連音符(半拍)(16 Beat 做為基本單位的音型)在變速的感覺上起了很大作用。

51-06 » 悠閒的較慢拍速中的手法

Tempo **80**　Number **274**

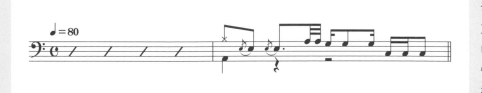

這也是悠閒的拍速下的句型發展範例,連接第 3 拍的中鼓以 32 分連擊發揮加速效果。經由中鼓的連擊,很好的演繹了起始慢速的節奏動線「嗯吋探-」與後半段 16 分節奏動線的對比。

連接切分音的手法

連動影片

Number 275-280

52-01 » 以 8 分音符為主軸的中鼓輪轉句型發展　Tempo 150　Number 275

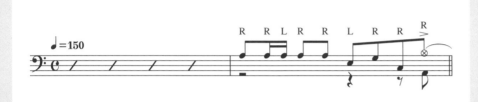

以 8 分音符為中心並連接切分音（第四拍後半拍）的過門。前兩拍在中鼓輪轉後往小鼓移動 1 次的型態，手順部分多為使用右手為其重點。後半段的 2 拍句型也可以直接使用自己覺得順手的手順。

52-02 » 16 分音符的音型編組手法　Tempo 120　Number 276

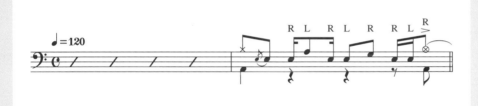

將 16 分音符的音型巧妙編組的句型發展。連接第 4 拍切分音的方式在第 1 章也有出現過。從第 1 拍反拍開始的句型也可解釋為組合型「探 - 呔探 - 呔探 -」的滑動 (Slip) 型態。

52-03 » 左手先行的 16 分連擊　Tempo 120　Number 277

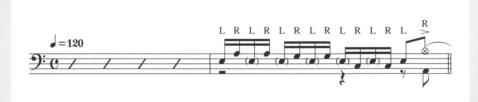

左手先行的 16 分連擊，只有右手 (16 分的反拍) 部分加入重音的過門。帶有緊張感的節奏，最後如果不打 Crash，而是單純以大鼓連接的話，做為一種 4 拍過門也是很不錯的處理方法。

52-04 » 連接 16 分音符的手法　Tempo 110　Number 278

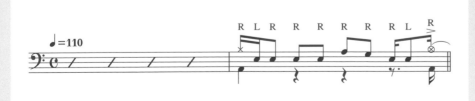

連接 16 分音符的過門，此句型發展的特徵是原是 8 分音符節奏動線後第 4 拍開始一口氣切換到 16 分。最後若以 Hi-Hat Open 來做切分音的話會更有緊湊的樂句感。

52-05 » 連接 16 分音符的連擊手法

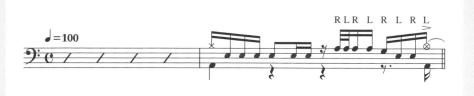

這個譜例也是連接 16 分音符的過門，這裡是由 16 分音符的連擊所組成。重點是由第 3 拍的 16 分休止符開始的 32 分連擊，有著句型中"加速用增壓器"的功能。

52-06 » 小鼓與 Hi-Hat 的 16 分連擊

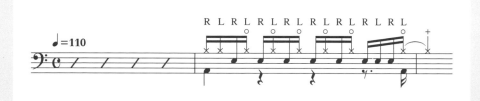

以兩手敲擊 Hi-Hat 的 16 Beat 句型中很常見的手法，右手小鼓和左手 Hi-Hat 的 16 分連擊組成的句型發展。到第 3 拍為止的 Hi-Hat 繼續打半開鈸 (Half Open)，接著用最強力道擊打最後的 Hi-Hat Open 然後閉合。

4拍的樂句

53

Half Time 經典流行 (Ballad) 中的變化

連動影片

Number 281-287

53-01 » 留意空間，加入裝飾音 (裝飾音) 的句型發展

Half Time 8 Beat 經典 (Ballad) 所使用的 4 拍過門句型發展。不光是塞進經典流行 (Ballad) 系列的節奏而已，留意空間並創造句型也是這裡的重點之一。以稍微寬廣的拍距間隔所擊打的裝飾音會比較有效果。

53-02 » 只使用裝飾音擊打的手法

只使用裝飾音擊打的句型發展。是悠閒的拍速中一種特別的手法。1下1下地漸次將聲音加厚，使樂句更有說服力。由於比上面的 Ex-281(53-01) 更具有節奏的動態，因此最好配合樂風因地制宜的使用。

53-03 » 打完裝飾音後以 16 分音符連接的過門　　Tempo **130**　Number **283**

打完裝飾音後的兩 16 分音符連擊連接著 2 拍過門,是帶有拖曳功能的句型發展,可為句型增添更多速度感。在經典流行 (Ballad) 中很常見到這種由 8 分的反拍開始打裝飾音的句型發展。

53-04 » 16 分音符的連擊　　Tempo **130**　Number **284**

使用 16 分音符的連擊,類似拖曳的句型發展所開展的 4 拍過門,屬於比較直來直往的節奏動線。第 1 拍拍頭 (原休止符處) 也可以打 Hi-Hat 或 Crash 來做連接。算是沒有特別難搞,可以任意使用的過門。

53-05 » 活化空間的節奏型手法　　Tempo **130**　Number **285**

活化了空間,也很有節奏感的句型發展,不僅是經典流行 (Ballad),在 Bossa Nova 也會用到的手法。只以右手做中鼓輪轉的移動,最後的小鼓用左手擊打。換成左手打 Closed Rim Shot 結尾也可。

53-06 » 只用 Hi-Hat 而生的靜寂句型發展　　Tempo **130**　Number **286**

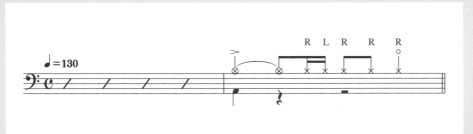

在想要安靜的情況下可發揮效果,只使用 Hi-Hat 的過門手法。此譜例在 16 分音符的部分也用到了左手。進入這個過門之前若是高潮的段落,就能利用這個手法一口氣調降音量。

53-07 » 只用 Hi-Hat 的輕快手法　　Tempo **130**　Number **287**

這個譜例也是使用 Hi-Hat 的過門。此句型中最好只使用右手,並且不要敲打 Hi-Hat Close 的部分。是加入了較為輕快節奏感的句型發展,與上面的 Ex-286(53-06) 一樣可做為 Pick up Fill in 來使用。

Funky 律動的 "節奏型過門"

54-01 » 從 16 分休止符開始 32 分連擊的增壓效果

Tempo 110　Number 288

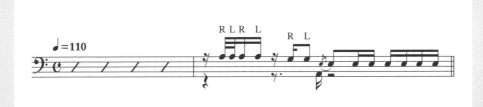

從 16 分休止符開始連接到 32 分連擊的 "加速用增壓器" 型樂句做為起始的 4 拍過門。第 2 拍拍頭 16 分休止符連接是其特徵，這串起了 Funky 的感覺。在其前一小節的最後加入 16 分音符的大鼓或 Hi-Hat Open 也很有效果。

54-02 » 帶有增壓效果的手法

Tempo 110　Number 289

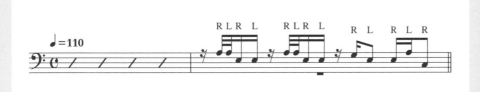

上面的 Ex-288(54-01) 起始音型的連續手法，相當於 "2 階段增壓" 那種感覺。因為 16 分休止符持續出現，以左腳保持 4 分的 Hi-Hat 踩踏，對維持節奏特別有幫助。以 Foot Splash 技巧來踩也很有效果。

54-03 » 去除 16 分音符拍頭的句型發展

Tempo 110　Number 290

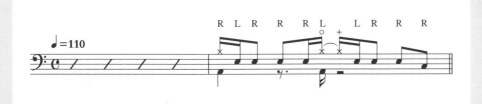

去除 16 分音符拍頭 (到第 1 拍前半的 Hi-Hat 為止是節奏句型) 為特徵的過門。可以解釋為加入 Hi-Hat Open 連接 2 拍句型模進的手法，模進發展的手法是加入了更多自由度的句型發展。

54-04 » 以「叮滋 - 滋 -」為起始的 Funky 樂句

Tempo 110　Number 291

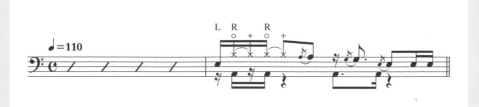

「叮滋 - 滋 -」或「叮滋 - 叮」的句型是 Funky 感的過門不可或缺的。這裡是以「叮滋 - 滋 -」句型為起始的手法，連接 Hi-Hat Open 的裝飾音打法移動是句型發展的關鍵。

54-05 》 使用很多 Hi-Hat Open 的例子

Tempo **110**　Number **292**

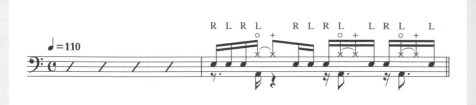

用了很多 Hi-Hat Open 的句型發展，後半段連續使用「叮滋-叮」句型的手法。在動線中所有 Hi-Hat Open 都以左手敲打。以強重音擊打 Hi-Hat Open 能更加展現了 Funky 的要素。

54-06 》 活化空間，有 "總結的" 感受細節的手法

Tempo **110**　Number **293**

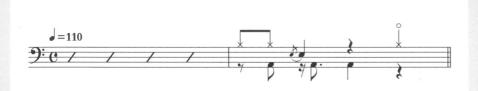

活化空間的手法形成的過門，歌曲進行中想做出「總結感覺」時很有效的句型發展。可說是維持 Funky 的律動的同時兼具穩定場面的效果的手法。

4拍的樂句 55 拉丁節拍的4拍過門

連動影片
Number 294-296

55-01 》 與森巴 (Samba) 很親密的「叮探 - 叮」音型加入

Tempo **110**　Number **294**

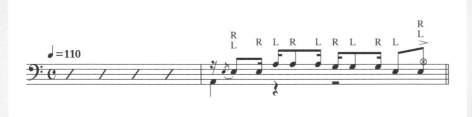

使用森巴節奏特徵的句型發展。以「叮探 - 叮」音型開始 8 分切分音的過門形式，也可以維持 4 分的大鼓的踩踏。「叮探 - 叮」的拍點帶有一些 3 連音的味道，這是巴西節奏的特徵。

55-02 》 包含去除 16 分拍頭的手法

Tempo **110**　Number **295**

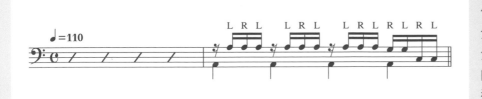

以去掉16分拍頭的「嗯叮叮叮」句型組成的手法，大鼓維持在 4 分音符踩踏並擺進休止符的部分。到第 3 拍為止都是左手先行的打法。不僅是森巴 (Samba)，這是拉丁 (Latin)/ 融合 (Fusion) 等演奏也能使用的過門。

松戈 (Songo) 等風格使用的句型發展 | **Tempo 110** | **Number 296**

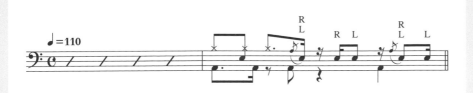

松戈 (Songo) 句型等古巴系列音樂所用的過門變化。這個句型由松戈的句型連接到打裝飾音的句型發展。以右手擊打中鼓裝飾音，以左手擊打小鼓。也要注意與大鼓的連接。

4拍的樂句 56

手腳聯合的變速

連動影片

Number 297-302

使用兩腳的 16 分連擊使用範例 | **Tempo 140** | **Number 297**

手腳聯合的 4 拍過門變化。在某個拍速之前都還能以單腳演奏，但為了應對高速演奏，有 16 分連擊時就需以雙大鼓 (雙踏) 來演奏了。手腳都是 RL 的順序。

以 6 連音符音型有效變速的句型發展 | **Tempo 110** | **Number 298**

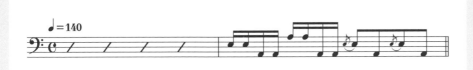

第 2 拍以 6 連音 (做為基本單位的音型) 做變速的句型發展。Hi-Hat Open 的部分以聽起來像是 3 連音的手法，連接著大鼓並增加了加速感。也可以去掉大鼓部分，單以 3 連音拍感做變速的演奏。

加上 32 分音符的手法 | **Tempo 110** | **Number 299**

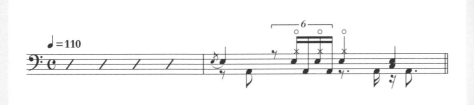

使用 32 分音符的手腳聯合過門。分割為 3 塊 16 分音符的「咚 - 呦喀探 -」句型的連續型態，帶有很高的變速效果的手法。這個句型發展可說是將一拍半 (16 Beat 為計拍基底) 句型以 32 分音符做高速化後而生的產物。

56-04 » 右手→左手→右腳的 6 連音變速

Tempo **110** Number **300**

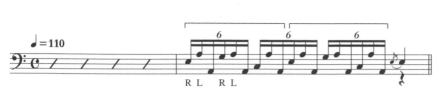

右手→左手→右腳聯合的 6 連音變速，只看右手的話是進行了小鼓→中鼓→落地鼓的移動。可說是依循右手移動兩組一拍半的 3 拍句型。因為是頗為快速的演奏，手腳的控制會比較困難一點。

56-05 » 使用腳部拖曳的句型

Tempo **110** Number **301**

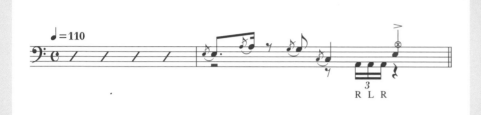

使用雙大鼓（雙踏）拖曳演奏法的句型發展。第 4 拍拍頭重音前（第三拍後半拍）以兩腳快速踩雙大鼓「兜扣兜」。前半段的音型留有不少空間，最後句型靠著雙大鼓，讓「兜扣兜‧兵」更加靈動深具力量、速度。

56-06 » 雙大鼓／雙踏的變速基本款

Tempo **110** Number **302**

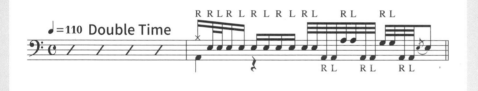

可說是雙大鼓（雙踏）型的變速標準句型發展。在 Double Time 的 8 Beat 中發揮效果的過門，起始的連擊與 32 分的用法都是重點。是前頁介紹的 Ex-297(56-01) 聯合手法進一步高速化的型態。

總結

在創造各種句型時可考慮使用變化豐富的過門

4 拍過門都是從拍頭就進入，易於掌握，所以在歌曲樂段轉接中非常好用。因是 4 拍，連擊的移動或句型選擇的變化也增加了，各種句型發展手法皆可用。其中，要屬 2 拍句型組合而成的 4 拍過門最方便加入。因將 2 拍句型稍作變化的 "模進發展" 代入 4 拍過門是很簡單的。除了是易於展現所選句型的特徵，也能帶出句型動線的一體感。組合型的 2 拍過門前後以相同音型系統挾起的 "三明治方式" 對於創造句型也很有用。無論哪個方法都比 1 拍 1 拍想東想西編造句型來得有效率多了。3 拍句型使用於 4 拍過門也是一樣可行的。這章節也介紹了將 3 拍句型進一步發展的 "奇數分割句型"。將 3 拍樂句分割成 5 個、7 個 16 分音符為一音組，與 3 拍句型（分割為 3 個 8 分音符）又是不一樣的味道。像上述手法做出句型發展的同時，也要參考所配合的是經典 (Ballad)、放克律動 (Funk Groove)、拉丁節奏 (Latin Rhythm) 等實際情況來選用句型發展。

在技術面，也包含了利用小鼓的雙擊 (Double Stroke)(幽靈音)，或配合高速演奏的雙大鼓／雙踏連接型聯合句型，對句型創造的寬廣度及增進技巧方面也面面俱到都不要遺漏。特別是重搖滾類中使用雙大鼓的聯合型演奏或快速的中鼓移動等都是必需要會的，同一句型發展中也可能有快速演奏的需求，要確保自己能在各種拍速下能有餘裕使用過門的「庫存量」。

Drum Fill-In Encyclopedia **413**

第 5 章

1小節以上的樂句

本章要探 - 討的是 4 拍以上長度的過門。
包含了許多到目前為止的章節中複合使用的句型發展之想法。
讓我們來對目前為止的手法統整與位置安排做全面的檢查吧！

1小節以上的樂句

57

「探 - 叮喀」（ ♪ ♫ ）的起始

連動影片

Number 303-307

57-01 » 「探 - 叮喀」開始連接的 5 拍句型發展　　Tempo 120　Number 303

連接著第 4 拍（譜例的第 1 小節）的強拍處加入「探 - 叮喀」音型的 4 拍過門所形成的 5 拍句型發展。當「探 - 叮喀」做為過門的前導時，經常會像這樣在它的下 1 拍加入休止符。

57-02 » 強調第 2 拍強拍的 5 拍過門　　Tempo 120　Number 304

以「探 - 叮喀」音型為起始的 5 拍過門，特徵是後小節的拍頭處不加入休止符（譜例的第 2 小節），用了強調第 2 拍的強拍法。也就是可以理解為起始的句型強拍連接，從而發揮了「探 - 叮喀」+ 次下節第一拍為一組合的 2 拍過門的功能。

57-03 » 「叮探 - 叮・探 -」的 3 連發　　Tempo 120　Number 305

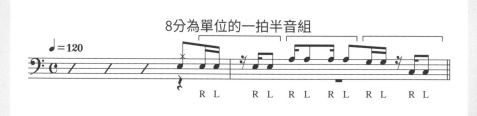

起始的 2 拍看起來像是「探 - 叮探 - 叮探 -」的組合型樂句，但就句型發展上來說是 1 拍半的「叮探 - 叮・探 -」句型連續 3 次的型態。也就是第 4 拍（譜例的第 1 小節）強拍的反拍起始的 1 拍半句型反複，合計是 5 拍的過門。

57-04 » 以「叮 - 叮滋 -」連接 32 分連擊的句型發展　　Tempo 100　Number 306

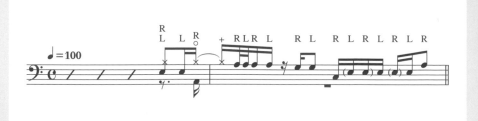

這也是特別前導的手法，（譜例的第 1 小節）從第 4 拍的「叮 - 叮滋 -」一拍半音組為開端，在中間挾著休止符，與 32 分連擊連接的句型發展。這做為 Funky 的過門是必練的手法。過門的後半段是重音移動的句型發展。

57-05 » 安排「探 - 咑喀」& 3 拍句型發展的複合　　Tempo 110　Number 307

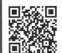

這個譜例也是安排前導「探 - 咑喀」的手法，後續連接的句型發展比較難懂一些。它是在 1 個 16 分音符之後做滑動而形成的 3 拍句型。是前導拍 & 3 拍句型的複合手法。

58
1 小節以上的樂句

「探 - 咑喀・咚 -」（♩♫♫♪）的起始

連動影片　Number 308-312

58-01 » 以「探 - 咑喀咑・咚 -」做安排 (1)　　Tempo 120　Number 308

以「探 - 咑喀咑・咚 -」前導連到下個小節拍頭的手法。用半拍 6 連（8 Beat 做為基本單位音型）以拖曳方式連上大鼓為前導進入過門的安排很有效果。連接在後面的 8 分音符兩手擊打，使用漸強會更具衝擊效果。

58-02 » 以「探 - 咑喀咑・咚 -」做安排 (2)　　Tempo 120　Number 309

這也是「探 - 咑喀咑・咚 -」為前導的 5 拍過門，重點是在最後 1 拍再次使用「咑喀咑咚 -」句型來做總結。這樣的句型發展也是反覆使用特色句型的一種模進發展。

58-03 » 跨小節的 3 拍句型　　Tempo 120　Number 310

兩組一拍半音組的 3 拍句型

這個過門不是前導型，起始的音型為 8 Beat 為單位的 3 拍句型的一部分使用。3 拍句型會像這樣在跨小節時使用。5 拍過門的情況下會像這樣與最後的 2 拍句型連接。

58-04 »　以「探 - 叮喀叮・咚 - 咚 -」連接的手法　　Tempo **120**　Number **311**

「探 - 叮喀叮・咚 - 咚 -」句型連接著第 2 小節第 2 拍強拍，發揮 2 拍過門功能的句型發展。挾著強拍（第二小節第二拍），在其前後配置 2 拍句型的型態。是常用的編排手法。

58-05 »　拖曳型安排替換為 3 連音的句型發展　　Tempo **130**　Number **312**

拖曳型前導句型替換為 3 連音的句型發展。與上面的 Ex-311(58-04) 一樣是利用了第 2 拍的強拍的手法，但連接第二小節第一拍前大鼓的拖曳修飾變成 2 連擊。讓 3 連音也能用與「叮喀叮・咚 -」一樣的手法呈現。

「探 - 探 -」（♩♫）的起始

連動影片

Number 313-319

59-01 »　「探 - 探 -」的強拍利用型　　Tempo **120**　Number **313**

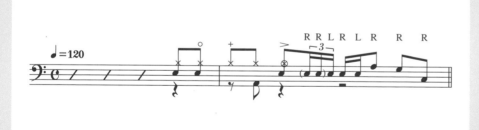

在第 4 拍 (譜例的第 1 小節) 前導處以連擊的「探 - 探 -」為 5 拍過門起始。3 拍過門的章節中 (第 3 章) 也介紹過以此音型為起始的手法，然而在此所達的效果更好。句型發展方面是強拍利用型。

59-02 »　加入 Hi-Hat Open 的手法　　Tempo **120**　Number **314**

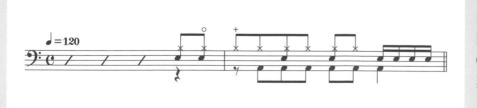

這也是與上面的 Ex-313(59-01) 同樣加入 Hi-Hat Open 的強拍連擊型安排樂句。使用 Hi-Hat Open 形成有如切分音的型態為其重點，在次小節的第 2 拍再加入過門句型。

59-03 » 加入 Crash 連接 6 連音連擊的手法

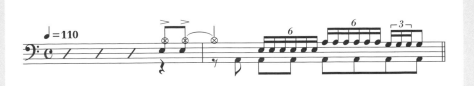

安排型的「探 - 探 -」句型加入 Crash 切分音，連接 6 連音連擊生動的句型發展。因 Crash 的加入加深了樂句的切分音感。

59-04 » 節奏句型變化型的應用 (1)

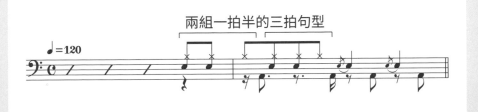

「探 - 探 -」音型、應用節奏句型變化型過門的手法，這不是前導型，而是做為一拍半句型的一部分。句型的最後大幅變化，形成以「吋兜吋兜」句型總結的動線。

59-05 » 節奏句型變化型的應用 (2)

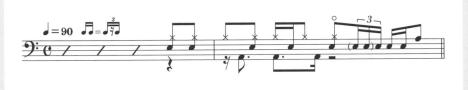

這也是起始的「探 - 探 -」用以誘導加入句型變化型的 5 拍過門手法。是跳躍型節奏的過門，後半段是左頁的 Ex-313(59-01) 也使用的 - 連接「吋喀咚 -」的拖曳句型。

59-06 » 「吋 - 吋」音型的起始 (1)

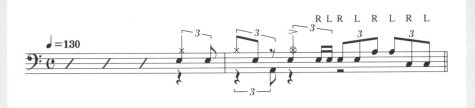

Shuffle 節拍的「吋 - 吋」音型為起始的 5 拍過門，是「探 - 探 -」的 3 連音版。這個過門也是連接第 2 拍 (第 2 小節) 強拍的手法，在其之後以拖曳連接 2 拍連擊的過門。

59-07 » 「吋 - 吋」音型的起始 (2)

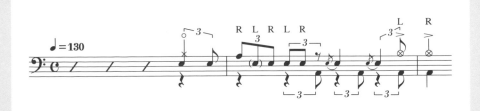

這也是「吋 - 吋」音型起始的 5 拍過門，句型發展上來說在 3 連音的第二、三、四拍反拍加入大鼓增強了跳躍感為其重點。最後帶到 Crash，是 4 拍過門也可用的句型發展。

1小節以上的樂句

60 跨越小節「溢出」的手法

連動影片

Number 320-324

60-01 » 至後面的小節持續流動的中鼓輪轉　　Tempo 120　Number 320

這裡指的"溢出"是過門超出到下1小節的第1拍,在第2拍的強拍回到一般句型的手法。這個句型第4拍的中鼓輪轉沒有停止,持續仍在下1拍流動著。帶有「還有後勁……」的感覺效果。

60-02 » Shuffle 的 3 連音　　Tempo 130　Number 321

這是 Shuffle 節奏上 3 連音溢出的過門。因是在強拍處小鼓回到節奏句型,因此我認為像這樣連接大鼓的形式演奏起來比較容易。這種溢出的過門並不需一定得搭某一節奏型態,在任何節奏上皆可使用。

60-03 » 冷不防地讓「叮喀叮咚 -」溢出　　Tempo 130　Number 322

從兩手 8 分音符連擊的 4 拍過門讓「叮喀叮咚 -」溢出。這種簡單的過門形式出現後,就彷若違背了讓在下1拍拍頭加入 Crash 結束的意向,著實令人意外的一種手法。不過這種手法用起來很有氣勢。

60-04 » 加入休止符的 TRICKY 花俏型　　Tempo 120　Number 323

4 拍過門之後,下1個小節不連接擊打,而是加上休止符。就節奏上來說,是有些花俏感溢出的過門。之後在強拍及反拍做滑動的手法更是脫離了平常過門的感覺。但是蠻酷的!

以「兜叮探 -」回到句型的手法　　　Tempo **120**　Number **324**

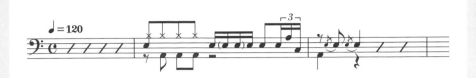

這是 Funky 系列必用的手法，從 4 拍過門後的「咚叮探 -」句型再回到原節奏句型上來。這處理是非常易於連接大鼓的句型發展。而得注意的是，降低在這個「咚叮探 -」句型之後的節奏句型音量是一個 "不成文規定"。

1小節以上
的樂句

61

同音型的反複手法

連動影片

Number 325-327

61-01 »　**「探 - 叮叮・嗯探 - 叮」的 6 拍反複**　　　Tempo **120**　Number **325**

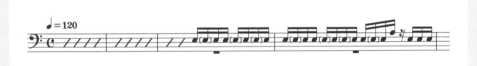

反複 2 拍句型「探 - 叮叮・嗯探 - 叮」所形成的 6 拍過門。以移動重音的拍點型態擊打小鼓，第 3 次反複時的句型稍有變化。正因為反複句型發展有著持續強力的引導性，是種用於模進發展也很有用的過門設定。

61-02 »　**使用節奏句型變化的 5 拍**　　　Tempo **110**　Number **326**

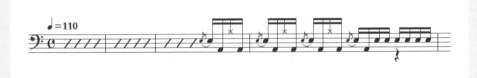

使用節奏句型變化型的反複手法。當然，截自目前為止所打過的句型都不能使用這種型態。因為，會讓過門產生「不見」感。反複的次數也是重點，這裡是反複 3 次後，與 2 拍連擊連接在一起。

61-03 »　**Hi-Hat Open 的使用範例**　　　Tempo **100**　Number **327**

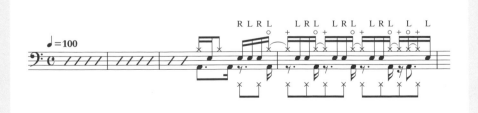

使用反複的 Hi-Hat Open 句型發展。在每拍 16 分音符第 4 點反複使用 Hi-Hat Open，最後（第四次）以 Hi-Hat Open 的 2 連擊做結束。在這個演奏中，左腳要維持著 8 分踩踏。

1小節以上
的樂句

62

「探 - 叮喀・探 -」（♪♫♪）的 3 拍樂句使用型

連動影片

Number 328-332

62-01 » ## 從中鼓移動到小鼓的 5 拍句型發展　　Tempo **120**　Number **328**

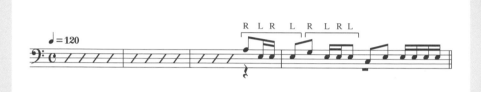

　　5 拍過門是在 2 個一拍半的 3 拍句型後再增加 2 拍的中鼓動線移動所形成的。這個項目中的句型發展統一是從中鼓移往小鼓的形式。句型起始的時間點會影響整段句型的變化。

62-02 » ## 滑動型的手法 (1)　　Tempo **120**　Number **329**

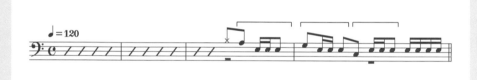

　　前述的 Ex-328(62-01) 的手法中往前滑動 1 個 8 分音符的句型發展。1 拍半的句型反複 3 次因前滑半拍形成 4 拍半 +1 拍的構造。發覺了嗎？偏移半拍之後，句型感受便有了很大的變化。

62-03 » ## 滑動型的手法 (2)　　Tempo **120**　Number **330**

　　Ex-328(62-01) 的手法中往前滑動 1 拍的句型發展。過門的長度來到 6 拍，單純的 1 拍半句型反複，然而最後與其他過門一樣使用「叮喀叮喀」做為結束的型態。

62-04 » ## 滑動型的手法 (3)　　Tempo **120**　Number **331**

　　與 Ex-330(62-03) 相同手法，往前滑動 1 拍而成的 7 拍句型發展。1 拍半句型反複 4 次，最後以「叮喀叮喀」做為結束的型態。重點在於中鼓的移動變為各 3 拍同一顆中鼓的反複移動。

最後是最長的 2 小節句型發展。這裡是 1 拍半句型反複 4 次形成 6 拍，最後以「探 - 探 -・叮喀叮喀」做結束。因為是從小節的拍頭進入，也讓人較容易把握住進拍時間點。遇拍速度較快時，就使用交替手順。

1 小節以上的樂句

63 7 拍的手法

連動影片

Number 333-337

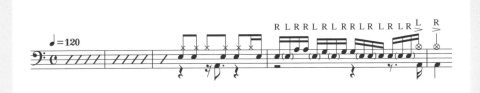

在下小節拍頭敲 Crash 的 7 拍過門句型發展，實質上或許可以想成是 2 小節的過門。以第二拍「叮 - 嗯叮」的 16 分連帶句型為開始是重點，最後 2 拍 Crash 以切分音過門也是可能出現的形式。

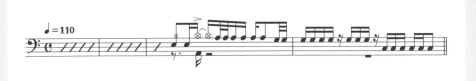

3 拍節奏句型的變化型句型發展與 4 拍的重音移動型手法組合而成的 7 拍過門。句型變化型的部分也應用了 3 拍句型。重音移動部分是右手落在中鼓上的移動。

應用了本章開頭介紹的「探 - 叮喀」前導型而成的 7 拍句型發展。第 6 拍點 (以 16 分音符為基礎計拍) 以中鼓移動手法做 32 分音符連接的句型發展是重點。32 分的部分連接到中鼓移動也發揮了拖曳的功能。

63-04 » 「探 - 叮喀」安排的複合型　　Tempo **110**　Number **336**

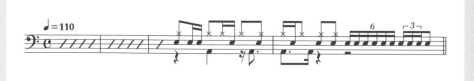

連接「探 - 叮喀」音型開始的節奏句型的變化型手法，以 2 拍的 6 連 (16 分音符為基底) 句型做結束的 7 拍過門。句型變化發展部分 (前 3 拍) 是 3 拍句型的節奏。後半段的 1 小節可做為 4 拍過門來使用。

63-05 » 2 拍組合的 7 拍句型發展　　Tempo **120**　Number **337**

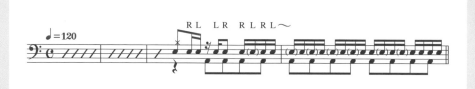

2 拍組合型樂句開始的 7 拍過門。後半段以重音的移動來連接，廣義的解釋也可以看做組合型樂句的模進發展。自過門第二拍開始的 8 分的大鼓增添了搖滾的快速跑動感。

1小節以上的樂句

64

2 小節節奏句型的變化型發展

連動影片

Number 338-341

64-01 » 3 個 8 分音符一音組一拍半樂句的小鼓 & 大鼓　　Tempo **140**　Number **338**

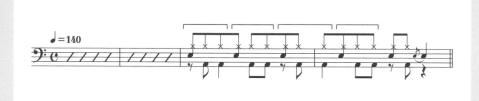

小鼓與大鼓的聯合，3 個 8 分音符的一拍半句型發展。可說是較快速的 8 Beat 標準節奏句型變化手法。以 Half Open 來打 Hi-Hat，若在小鼓鼓點上加重音會讓音組韻味更突顯。

64-02 » 共有 2 拍句型的 2 小節手法　　Tempo **140**　Number **339**

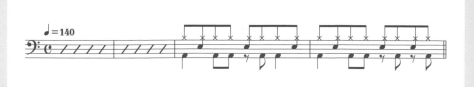

共有一段 2 拍句型的 2 小節句型發展，最後以「叮兜叮兜」(8Beat 為單位) 來總結的型態。第 1 小節的句型發展自第二拍後音拍可視為兩組 3 個 8 分音符的一拍半句型滑動型 (後滑半拍)。也可以活化動線，將第 2 小節開頭改成「兜兜叮兜」。

64-03 » 2 小節的強拍滑動型

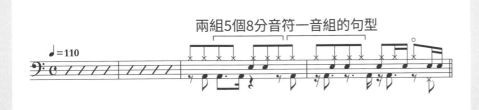

以第 2、4 拍的小鼓強拍滑動後的句型為起始，節奏句型變化的 2 小節過門。這個句型第 4 拍的反拍（小鼓）開始使用 3 拍句型，好比幾經思量所安排節奏過門（一拍半句型）一樣。

64-04 » 使用 5 個 8 分音符分割的手法

這也是節奏句型的變化型過門，被分割成兩組 5 個 8 分音符一音組，是很高階的手法。奇數分割句型發展也可如此被應用在節奏句型中。一拍半句型又是另一不同的節奏變化的添加。

1小節以上的樂句
65

包含前導句手法的 2 小節

連動影片

Number 342-348

65-01 » 給予過門預感的 8 分連擊

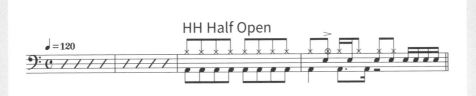

就如廣播業界等使用的"前導句"，在移往主題之前所先拋出的一些"梗"，過門也會使用有點規模的"機關"來做連接。這就是一個典型的例子。以除去小鼓的 8 分連擊熱身來帶出過門。

65-02 » 富有動態的 4 分 Crash 添加手法

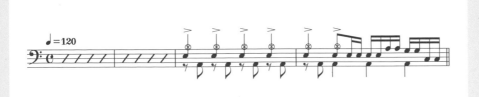

具有搖滾的動態的手法，加入 4 分 Crash 的重音的聯合型句型發展。以第 2 拍的強拍 Crash 動態為契機順而加入了連擊，連接 16 分連擊的方式是重點。

65-03 » 伴隨一拍半句型的節奏句型變化型　　Tempo 120　Number 344

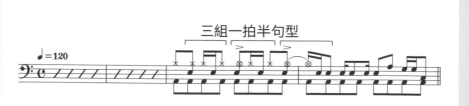

節奏句型變化的句型發展，長過門有可能轉變為預備的功能。這就是一個例子，隨著一拍半句型的變化型句型開始連接 1 小節的過門。8 分的大鼓也具有提高了過門聲勢的效果。

65-04 » 強拍連擊型的前導句　　Tempo 110　Number 345

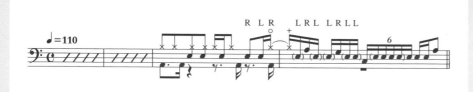

譜例是 3 拍過門的章節（第 3 章）曾介紹過的，以第 2 拍強拍（小鼓）連擊形成的節奏句型變化型的前導句手法。連接到第 4 拍反拍切分音（Hi-Hat Open）的重音移動過門，是 16 Beat Funky 的句型發展。非常方便好用的手法。

65-05 » 以一拍半句型做為前導句的手法　　Tempo 120　Number 346

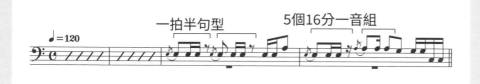

以一拍半句型為起始的過門，將之用於 1 小節過門中已經十分好用，進一步連接 5 個 16 分一音組的句型形成 2 小節過門。這是以模進發展的手法，將一拍半句型當做模進的預備 "梗" 來發揮作用。

65-06 » 在強拍點加入 Crash 重音的句型發展　　Tempo 130　Number 347

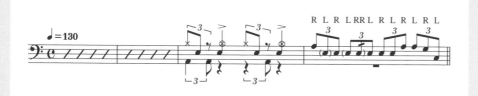

Shuffle Beat 上的 "前導句" 句型發展。第 1 小節在強拍（二、四拍）加入 Crash 的重音。這是在其他節奏中也可應用的前導句手法。第 2 小節的過門與前頁的 Ex-343(65-02) 一樣從強拍（第二拍）起始也 OK。

65-07 » 隨重音移動的同型句反複手法　　Tempo 130　Number 348

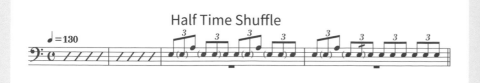

以上面的 Ex-347(65-06) 的第 2 小節也使用的重音移動為模進概念，反複其句型發展的手法，是同型句的鼓件操作重組手法。就模進發展的意義上來講，可以理解為將第 1 小節的句型發展當做預備的句子。

66

包含碎音鈸 (Crash Cymbal) 重音的 2 小節

連動影片

Number 349-353

66-01 » 加入 Crash 重音的一拍半句型

Tempo **140** Number **349**

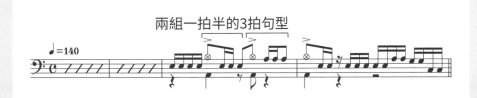

兩組一拍半句型中加入 Crash 重音的 2 小節過門。第 2 小節第二拍中去除 16 分拍頭（加入 16 分休止符）的音型給予了句型加速感。可說是同時帶有搖滾的華麗與速度感的手法。

66-02 » 以 16 分音符連擊連接過門的手法

Tempo **130** Number **350**

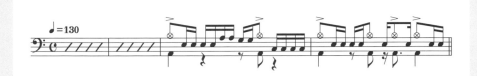

16 分音符連擊的過門連接 Crash 重音的 2 小節句型發展。中鼓輪轉都以移往 Crash 為目標。後半段是連續 Crash 的感覺，全部以右手敲擊 Crash。

66-03 » 與 8 分小鼓同拍的 Crash 重音

Tempo **130** Number **351**

第 1 小節是以組合型的三明治方式句型發展的感覺，在 8 分的小鼓拍點上加入 Crash 重音。第 1 小節的過門也可做為"前導句"的手法來用。

66-04 » 連接 3 連音 節奏變化的句型發展

Tempo **150** Number **352**

與 前 兩 小 節 Half Time 的 8 Beat 節奏很搭的 3 連音變速手法。前半段的 Crash 的過門與 3 連音對照的速度感節奏變化是重點。從普通的 8 Beat 切換到 half Time 時也很有效。

66-05 » 以 3 連音的連擊連接 Crash 的範例

Tempo **140**　Number **353**

3 連音連擊的過門中將 Crash 重音編組進來的句型發展。全部的 Crash 都為切分音,節奏上有點花俏的手法。以交替方式來打的話,Crash 全都是以右手敲打。

1小節以上的樂句

67

Half Time 的 8 Beat (Ballad)2 小節

連動影片

Number 354-357

67-01 » 裝飾音擊打與大鼓的聯合

Tempo **130**　Number **354**

裝飾音擊打與大鼓的聯合而成的 2 小節過門。加入大鼓並慢慢增加音數的句型發展為其特徵。經典 (Ballad) 系列的過門多是單純的同句型反複,而用這種變化會比較有效果。

67-02 » 伴隨句型變化的手法

Tempo **130**　Number **355**

在 2 小節的過程中句型變化特別顯著的句型發展。後半段加入了 16 分音符帶出的加速感為重點,可以將節奏了解為前半段為 4 分,後半段為 8 分的律動。在慢拍速下,句型有其"故事性"也很重要。

67-03 » 從 Crash 重音切換到 3 連音的句型發展

Tempo **140**　Number **356**

這也是 Half Time 的 8 Beat 過門變化,從拖曳所引導 Crash 重音切換到 3 連音過門的手法。果然將第 1 小節的句型發展當做前導句也是可用的手法。

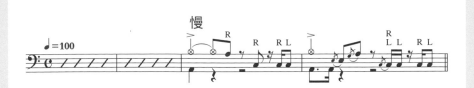

慢拍速下的 2 小節過門句型發展。第 2 小節的句型發展是第 1 小節的模進發展型態,形成了絕妙的故事性。以模進發展的思路來看可說是一種高級的用法。

1小節以上的樂句

68 帶有變速效果的句型發展

連動影片

Number 358-359

68-01 » **在 8 分連擊中加入 16 分,初始 8Beat 的手法** | Tempo **180** Number **358**

對應 8 Beat 句型快拍速的發展,以 8 分音符為中心的連擊中加入 16 分音符以帶出速度感的手法。這也是某種變速效果、bpm=180 以上 16 分連擊。

初始的8拍-First 8 Beat

♩=180

68-02 » **Half Time 中的手法** | Tempo **140** Number **359**

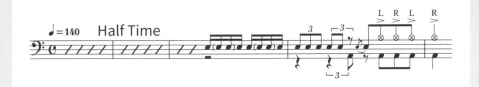

以 16 分音符→3 連音→8 分音符的變速發展句型,Half Time 節奏的過門。能透過自然的動線聽見句型發展的精妙為其特徵,只是單純的做小鼓連擊的話就會變成刻意的過門。

♩=140 Half Time

Drum Fill-In Encyclopedia 413

1小節以上的樂句 69 利用雙大鼓 / 雙踏的 快速 2 小節

連動影片

Number 360-363

69-01 » 應用手腳聯合的連續「叮喀叮喀・兜兜」　　Tempo 170　Number 360

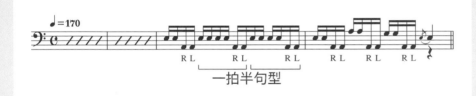

一拍半句型中應用雙大鼓手腳聯合的 2 小節過門的句型發展。為連續「叮喀叮喀・兜兜」的型態，兩腳以 RL 的順序來踩。最後兩拍是「叮兜叮兜」句型，這裡還是以雙大鼓（雙踏）來連接。

69-02 » 伴隨一拍半句型的手腳聯合　　Tempo 170　Number 361

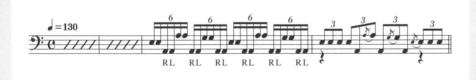

這個譜例也是包含一部分一拍半句型的手腳聯合，金屬系列的搖滾樂中是必練的句型發展。最後以 4 分音符緊密的連接為其重點。由於是頗為快速的演奏，因此這種手法很吃手腳協調的感覺。

69-03 » 伴隨變速的手腳聯合　　Tempo 130　Number 362

使用雙大鼓（雙踏）的手腳聯合型句型發展，後半段是 3 連音的變速手法。是 16 分音符以上的快速雙大鼓演奏。前半段若能用 2 拍 3 連音的律動來感受，就能掌握到拍點時機了。

69-04 » 將腳部拖曳編組進來的節奏句型變化型　　Tempo 110　Number 363

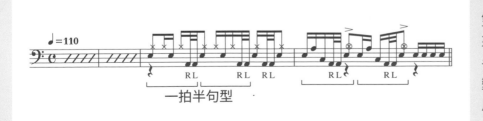

節奏句型變化型的過門中將雙大鼓（雙踏）的拖曳編組進來，是又重又快的句型發展。前半段與後半段的手法相比有所變化，但都算是一拍半句型的應用。可以分開當做個別的過門來使用。

增廣過門的世界觀也是重要的過程

本章介紹的是橫跨 2 小節的長過門，重點在於如何用第 1~4 章所解說過的各種句型、發展手法來編排、組合。截至目前的章節所介紹的，由特定音型開始的"安排句型"所引導而來的 5 音一組（16 分）過門或一拍半句型就都是其中的例子。還有跨越小節的"溢出型過門"或句型反複手法、進一步給予導入過門預感的 2 階段組成的"前導型"…etc，都給了「過門的範圍到底到哪？」答案。對原抱有

「Crash 重音就是用來對點或切分」的人來說，在知道了本章介紹的包含 Crash 重音的過門手法後，想法或許也會有些許的改變。重要的不單只是會句型的創造，說的誇張一點，增廣過門的各項可能才是學習這章節的最重要過程。模進發展的理解或節奏句型變化型的使用方式、變化等也是上述元素的涵蓋範圍。

2 小節的過門單是以 2 拍或小節為單位發展模進，使用變速也是有效的手法。這種長跨

距的"故事性"句型在經典流行 (Ballad) 系列中是很常有的，而因為拍速慢，句型內容的品質就是得注意的地方了。所以，把目標放在"充滿生氣的句型發展"上吧！相反的，因快拍速之下所能用的音符受限的關係，句型發展也將改變。使用雙大鼓 / 雙踏是很合適發揮在這類快拍速的手法，因能做出光靠手無法表現的速度感。像這樣，理解多樣的手法後，接著就只剩怎樣組合樂句成為耀眼過門了。

思考"屬於自己的句型發展"

本書不可能網羅所有的過門變化，而且想留給各位讀者自行創造句型的空間還非常大。不要單只想對句型發展做進一步的精雕細琢，像是簡單的擊打只有小鼓的音型、進行簡單的順時針中鼓移動…等，所謂的"平淡句型"類的過門，都是沒有出現在這章節裡的東西。過門經常需要配合歌曲的情境演化才能恰如其分，請將這樣的邏輯做為選項謹記在心。也可在各項目中加東西，替換成屬於自己的音型或移動方式以創造新的句型發展。也可以綜合使用過門創造手法 (Approach) 進行句型發展。實際上在章節進行中已經解說了很多類上述的複合方法，請參考並加以編寫出自己獨有的手法。選擇 1 個句型，將其稍作變化的"模進發展"也是創造句型的 1 種方法。而事實上，對各種句型使用模進發展，就能產生更多變化。

也試著好好活用以過門起始為特徵的"前導 (Setup) 型"手法吧！如果能掌握與其後過門連接法的訣竅，就能創造出屬於自己的句型發展了。進一步的，一拍半句型也是很有發展性的手法。基本上是 16 分音符的音型 +1 個 8 分音符，不過 8 分音符 +16 分的音型也很有效。也就是說，有「叮喀叮喀・探 -」的話，也可使用「探 -・叮喀叮喀」。也可應用 16 分音符的「叮探 - 叮・叮叮」音型或「叮喀叮喀・叮喀」的移動或手腳聯合。也可應用包含 16 分音符的這種 1 拍半句型做為共有相同音數 (6 個) 的 6 連音句型發展。

讓您理解句型發展的構造並創造屬於自己的句型發展是本書的最終目的，透過這種思考方式，讓自己能對句型做變化，並培養出即興能力吧！

Column
03

歌曲的節奏、拍速
與過門的關係

　　這本書的過門示範演奏 (連動影片 / 音源)，除去特例，都以 bpm=120 左右的拍速來演奏。為了防止過門句型的印象被設定的拍速固定化，希望您可以盡可能在許多不同的節奏或拍速中應用。

　　過門的樂句感會隨著拍速大幅變化。不同的節奏句型往往也會帶來意料外的結果。句型該怎選擇是很直覺的，很難推導出「一定是…」的法則。一般來說，慢拍速的經典 (Ballad) 系列中可用的音符種類也較豐富，音符間隔的使用方法也是其重點之一。另一方面，快拍速之下，受限要帶入更快的音符以為過門的逐漸受限，就算是中等拍速下正常可用的 16 分音符句型，在高速下就更難以被使用。到 bpm=200 的話，更會變成是超絕技巧的手法。易於變速句型發揮效果的樂句有其拍速限制。若能對比本書過門演奏上可用的拍速範圍，對於實踐運用上將非常有幫助。

Drum Fill-In Encyclopedia 413

第6章

名鼓手的招牌樂句

這個章節將焦點集中在優良鼓手們使用的"招牌句型發展"上，
對其特徵進行解說。也請看看這些與第 1~5 章中出現的句型創造手法有什麼相同或相異處。

70～94 名鼓手所演奏的各式手法

名鼓手的招牌樂句 **70~94**

名鼓手所演奏的各式手法

連動影片

Number 364-413

70-01 » 約翰・博納姆 (John Bonham) 風格之帶有厚重感的悠閒律動　Tempo 80　Number 364

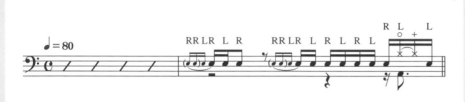

英式搖滾鼓手的王者 "Bonzo" 獨特的悠閒型重律動感過門。可說是拖曳使用法範本的 RRL 句型發展，以極微妙的跳躍句型感為其特徵，最後的 Hi-Hat Open 也是跳躍效果的表現。

70-02 » 約翰・博納姆 (John Bonham) 風格之左手先行的手腳聯合　Tempo 100　Number 365

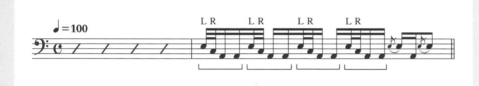

堪稱 Bonzo 的註冊商標的左手先行手腳聯合過門。16 分音符 3 音一組的分割，手部動作為左手先擊打，以拓及較多鼓件的裝飾音擊打法來演奏。是較重的 3 拍句型手法。

71-01 » 伊安・培斯 (Ian Paice) 風格的 3 拍句型　Tempo 160　Number 366

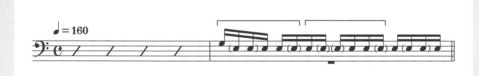

在快拍速的 8 Beat 中重音發揮效果的一拍半句型過門。小鼓重拍以 Open Rim Shot 來打，與幽靈音的加成效果帶出了銳利的速度感。可說是搖滾必修科目的過門手法。

71-02 » 伊安・培斯 (Ian Paice) 風格之使用「叮喀叮咚 -」的句型　Tempo 120　Number 367

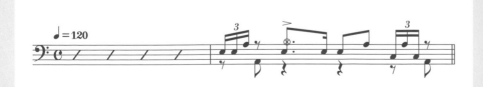

使用 6 連 (做為基本單位的音型) 的「叮喀叮咚 -」句型的過門，伊安・培斯 (Ian Paice) 可說是這種 6 連句型 "普及" 的推行者之一。重點在於最初與最後的 6 連部分移動鼓件有所不同，是 "三明治方式" 很好的範本。

72-01 » 林哥・斯塔 (Ringo Starr) 風格的空間手法

Tempo **100** Number **368**

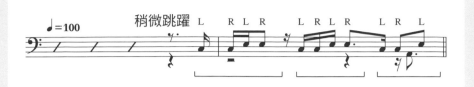

以悶音 (Mute) 做出死的聲響為特徵的林哥・斯塔 (Ringo Starr) 招牌句型。因為是悠閒的跳躍節奏，句型發展帶有空間感的味道也是其特徵。本書在錄製連動影片時為了讓聲音更像，把毛巾放在鼓上做悶音。

72-02 » 林哥・斯塔 (Ringo Starr) 風格的一拍半句型應用

Tempo **90** Number **369**

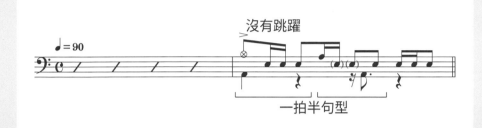

這是沒有跳躍節奏的過門，應用一拍半樂句的句型發展。要注意的是第 2 拍反拍開始的小鼓要小聲敲打，以做為連接大鼓的態勢，不重複完全相同的 1 拍半句型為其精華所在。這樣的表現力確實是很有品味呢！

73-01 » "Purdie Shuffle "風格的 2 拍 3 連手法

Tempo **130** Number **370**

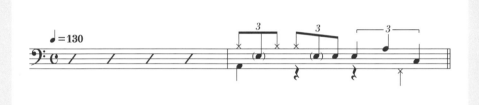

博納德・波帝(Bernard Purdie) 所使用的悠閒律動 Half Time Shuffle，俗稱 "Purdie Shuffle"。這裡列舉的過門就是使用此種律動。譜例使用 2 拍 3 連的簡單手法，但與律動相配合形成了很出色的過門。

73-02 » 博納德・波帝 (Bernard Purdie) 風格的節奏句型變化手法

Tempo **110** Number **371**

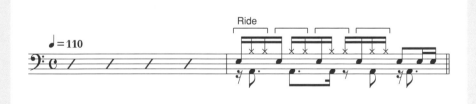

這是放克律動 (Funk Groove) 中波帝很常使用的絕招過門手法，以分類來說是節奏句型的變化型。與放克的搭配性非常好的 16 Beat 句型發展。是右手的 Ride 與大鼓同步的句型。

Drum Fill-In Encyclopedia 413

74-01 » 使用 Ratamacue* 的史帝夫·加德 (Steve Gadd) 風格手法 (1)　　Tempo 110　Number 372

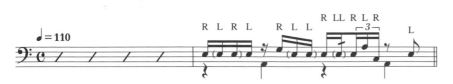

(* 譯註：Ratamacue-Rudiments 的一種，要特別控制重音與其他音之間的音量差異)

這個過門手法帶有融合樂 (Fusion) 的味道，將 Rudiments 的 "Ratamacue*" 句型改編為鼓組演奏方式來使用 (第 3 拍)。他算是將 Rudiments 技巧應用在過門的其中 1 位先驅者。

74-02 » 使用 Ratamacue 的史帝夫·加德 (Steve Gadd) 風格手法 (2)　　Tempo 120　Number 373

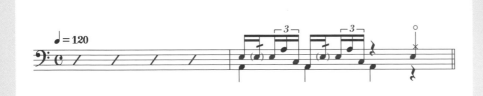

這個譜例與上面的 Ex-372(74-01) 同樣是使用了連續"Ratamacue" 而成的過門，獨特的 6 連音感為其特徵。中間挾帶小鼓雙擊 (Double Stroke)，發揮了潤滑劑般的效果連接「叮喀叮咚 -」句型。最後以簡單的 4 分音符作結束。

75-01 » 傑夫·波爾卡羅 (Jeff Porcaro) 風格的一拍半句型　　Tempo 160　Number 374

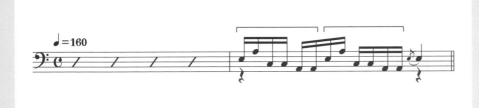

譜例是堪稱一拍半句型範本的傑夫·波爾卡羅絕 (Jeff Porcaro) 技句型發展，以中鼓輪轉及雙大鼓組成的 1 拍半句型。如果有辦法應付這個句型的右腳，在快拍速下會更有效果，在關鍵時刻使用能做到很強的衝擊力。

75-02 » 使用手腳聯合的傑夫·波爾卡羅 (Jeff Porcaro) 風格之三組 16 分 3 音一音組　　Tempo 140　Number 375

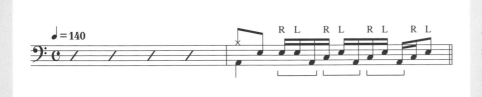

這個譜例也是手腳聯合的過門，三組 16 分 3 音一音組。右手往落地鼓的移動是重點，聽起來很複雜同時也很酷的過門。在有點速度的節拍中會有更好的效果。

76-01 » 使用拖曳的大衛·加里波第 (David Garibaldi) 風格手法 (1)　　Tempo 110　Number 376

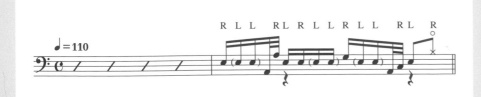

大衛·加里波第 (David Garibaldi) 特有的句型發展，大鼓與中鼓組合的拖曳是重點。此拖曳連接小鼓時帶有速度感，形成技巧與帥氣感破表的過門。

76-02 » 使用拖曳的大衛•加里波第（David Garibaldi）風格手法 (2)

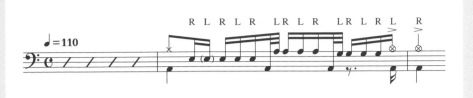

這個譜例與前述的 Ex-376(76-01) 一樣使用了拖曳的手法，中鼓移動的部分挾著大鼓做 32 分的拖曳。做出光靠手無法打出的 32 分音符渾厚聲音。接續著大鼓，中鼓變換為左手擊打，這裡不能依賴手的慣性來打擊，可說是有其內涵的句型發展。

77-01 » 史帝夫•喬丹 (Steve Jordan) 風格的重音移動

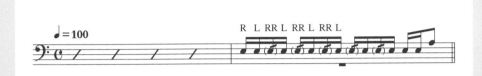

使用小鼓重音移動的過門，該重音大多是擊打 16 分音符的反拍。小鼓的幽靈音因為雙擊而有了微妙的延遲，此句型發展前後的句型也帶有相同的律動印象。

77-02 » 使用模進發展的史帝夫•喬丹 (Steve Jordan) 風格手法

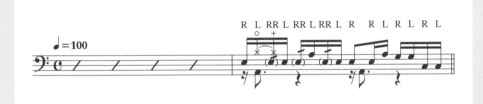

與 Ex-378(77-01) 一樣是使用了節奏句型的過門，第 1、2 拍使用相同的音型。廣義來說這也是模進發展，從 1 個過門衍生出不同過門的手法。該如何烙印句型的印象於聽者心中是重點。

78-01 » 滿滿律動感的奧馬•哈金 (Oram Hakim) 風格手法 (1)

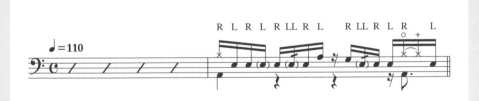

奧馬•哈金 (Oram Hakim) 的律動滿點句型發展。這個手法巧妙連接 16 分音符反拍的中鼓移動，小鼓的幽靈音也很有效果。最後的「吋滋 - 吋」句型在 Funky 的過門中是基本必備款。

78-02 » 滿滿律動感的奧馬•哈金 (Oram Hakim) 風格手法 (2)

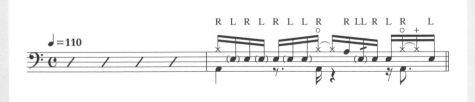

這是以上面的 Ex-380(78-01) 句型發展為基礎，模進發展後而成。這裡的前半部分比起 Ex-380 有些許變化。加入了 Hi-Hat Open 是最大的不同，16 分小鼓的重音用法也不一樣，過門的起始印象也變了。

79-01 » 西蒙・菲力普 (Simon Phillips) 風格的變速　　Tempo 80　Number 382

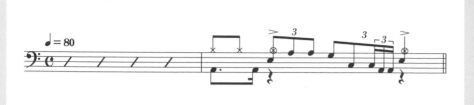

以 3 連音形成的獨特節奏,與第 4 拍的 4 分重音連接的雙大鼓拖曳組合而成,專屬於他的句型發展。屬於所謂的變速型手法,在雙大鼓拖曳的瞬間加入了速度感。

79-02 » 西蒙・菲力普 (Simon Phillips) 風格切分節奏強調　　Tempo 120　Number 383

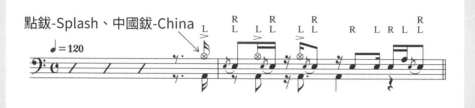

由切分音節奏帶出的西蒙專屬過門的手法。這裡使用了中國鈸 (China Cymbal) 的尖銳重音,並強調了分成 3 組的 16 分音符 3 音一音組節奏。富有動態的節奏使用法是重點。

80-01 » 尼爾・皮爾特 (Neil Peart) 風格必練的中鼓輪轉　　Tempo 130　Number 384

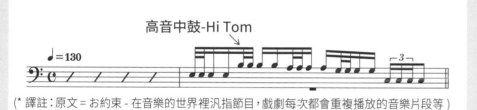

(* 譯註:原文 = お約束 - 在音樂的世界裡汎指節目,戲劇每次都會重複播放的音樂片段等)

加入了高音中鼓,3 顆中鼓形成的 32 分中鼓輪轉句型發展,使用多顆中鼓以技巧型演奏的 "標準 *" 手法。重點在其擊打方式。連擊不以平均的音量來打,各音型的 32 分以較弱的演奏力度來做出流暢的樂句感。

80-02 » 尼爾・皮爾特 (Neil Peart) 風格的變速　　Tempo 130　Number 385

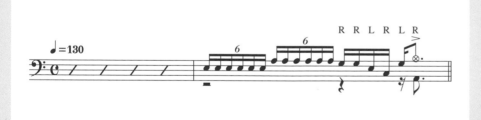

6 連音與 16 分音符組合的變速型過門。後半段的 2 拍句型發展是關鍵,連接打反拍的 Crash 句型無論如何就是很痛快。變速與句型發展漂亮地合體,非常傑出的過門。

81-01 » 史都華・科普蘭 (Stewart Copeland) 風格的句型變化手法　　Tempo 130　Number 386

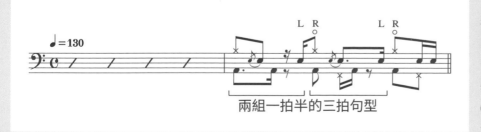

有些向前傾,具有搖滾節拍特徵,流露出"很像"史都華・科普蘭 (Stewart Copeland) 的過門手法。使用許多裝飾音打法是他的特徵,譜例是一拍半句型中強力 Counter Beat 組成的變化型手法。

史都華・科普蘭 (Stewart Copeland) 風格的強拍利用型 | Tempo **130** | Number **387**

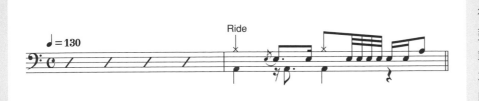

利用第 2 拍強拍的過門，很有行進感的手法。這是因為擊打小鼓的強拍裝飾音而很有效果的範例，後半段 2 拍的連擊是以左右單擊的方式來打，與連擊不同，給予了銳利的 "突進" 感。

艾力克斯・范・海倫 (Alex Van Halen) 風格的 8 分簡單手法 | Tempo **130** | Number **388**

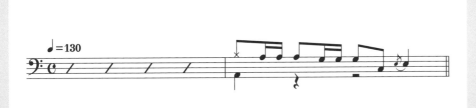

簡單的句型過門，可廣泛應用 8 Beat 的手法。在 8 分反拍的拍點做中鼓移動是重點，經由這個移動，聽起來就像「叮喀探 -」音型的 (後) 滑動型的句型發展。

使用「叮喀探 -」的艾力克斯・范・海倫 (Alex Van Halen) 風格手法 | Tempo **130** | Number **389**

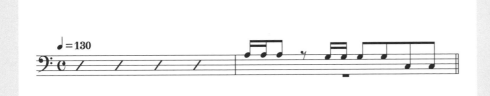

譜例與上面的 Ex-388(82-01) 是同一首歌曲中使用的過門變化，這個句型發展是由拍頭的「叮喀探 -」起始，下一個「叮喀探 -」的音型與 Ex-388 是相同拍點。也就是以「叮喀探 -」為關鍵字的模進發展。

菲爾・柯林斯 (Phil Collins) 風格的裝飾音擊打中鼓輪轉 | Tempo **120** | Number **390**

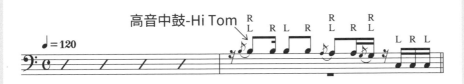

(* 譯註：Single Head- 這裡是指只有打擊面有裝設鼓皮的中鼓，也有 Double Head= 打擊面與底面皆裝設鼓皮)

加入高音中鼓形成 3 顆中鼓的設定，打裝飾音的中鼓輪轉句型發展。輕快的節奏句型感之中，以裝飾音的重音給予適度刺激的手法。他的這種旋律式中鼓演奏是以 Single Head* 做出來的。

利用中鼓的菲爾・柯林斯 (Phil Collins) 風格旋律型演奏 | Tempo **80** | Number **391**

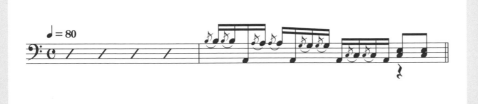

這是慢拍速的過門。中鼓打裝飾音與大鼓聯合，形成分割為 3 組 16 分三音一音組的句型。果然善用旋律式的中鼓演奏，就能做出此拍速下也很有衝擊力的手法。

84-01 » 重拍移動中的派特·托比 (Pat Torpey) 風格技巧手法　　Tempo 120　Number 392

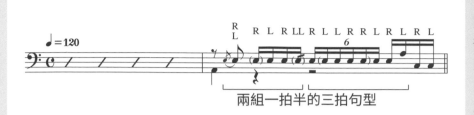

以巧妙的技術演奏搖滾樂的律動，派特·托比 (Pat Torpey) 特徵的句型發展。在重音移動的句型中，包含 6 連音連擊的編組方式是重點，同時應用了一拍半句型的技巧型過門。

84-02 » 派特·托比 (Pat Torpey) 風格的 6 連音連擊句型發展　　Tempo 90　Number 393

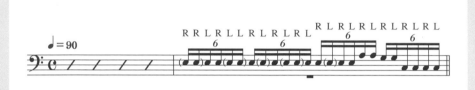

以搖滾演奏的 6 連音連擊句型發展。從開始的 6 連音雙擊切換到單擊的 6 連音重音移動，控制起來難度很高的手法，但能夠很好的帶出 6 連的奔馳感。

85-01 » 伴隨中鼓移動的村上 "PONTA" 秀一風格樂句　　Tempo 110　Number 394

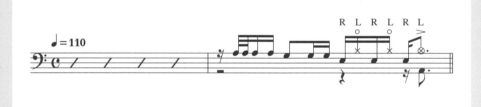

以第 3 拍的「叮滋叮滋」為特徵的過門，與中鼓移動的句型發展密接結合，具有一體感的手法。這個「叮滋叮滋」以 RLRL 來打，Hi-Hat 保持半開 (Half Open) 狀態。與招牌樂句之名相符的過門。

85-02 » 使用「叮滋叮滋」句型的村上 "PONTA" 秀一風格句型發展　　Tempo 110　Number 395

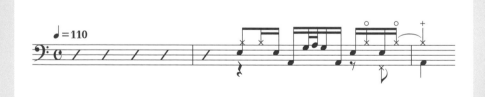

這也是使用了「叮滋叮滋」句型的 "PONTA 印記" 過門，最後的「叮滋叮滋」Hi-Hat 要閉合。此句型引導的大鼓連接句型發展是重點，猶如"介於分開與結合之間"的手法。

86-01 » 巧妙平衡所組成的神保彰風格之融合樂的句型發展　　Tempo 110　Number 396

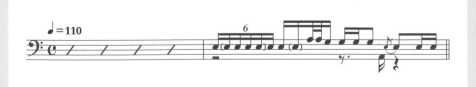

使用連擊的標準 6 連句型做引導，在中間展示技術型的中鼓輪轉，最後以裝飾音作收尾，完全是取得平衡所組成的融合 (Fusion) 風格句型發展。技巧與句型發展很好的融合在一起。

86-02 » 連接 16 分切分音的神保彰風格手法 Tempo **120** | Number **397**

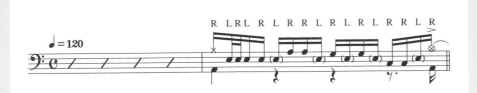

連接 16 分切分音的過門手法，從結合交替擊打的 32 分句型開始，連接右手的中鼓移動手法。該移動中間隔的音符以左手的幽靈音填滿並保持 16 分音符。

87-01 » 使用手腳聯合的艾爾文·瓊斯 (Elvin Jones) 風格 (1) Tempo **130** | Number **398**

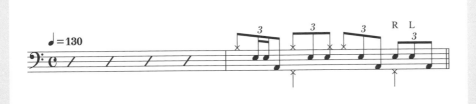

4 Beat 的圓滑音 (Legato) 組成過門的手法。使用小鼓與大鼓的聯合即是艾爾文流派，並給予很強的奔跑感。到第 3 拍為止都保持右手的銅鈸圓滑音 (Cymbal Legato)。

87-02 » 使用手腳聯合的艾爾文·瓊斯 (Elvin Jones) 風格 (2) Tempo **120** | Number **399**

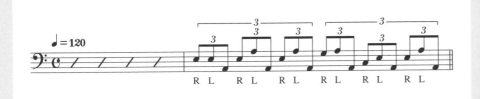

這個譜例也是活用手腳聯合的複節奏 (Polyrhythm) 式變速型句型發展。使用 2 拍 3 連音的節奏，將 2 個 2 拍 3 連音符各分割為 9 音一組的型態以達到變速，有如被迷惑般感覺的手法。

88-01 » 馬努·卡奇 (Maun Katche') 風格之使用第 2 個 16 分音符的手法 Tempo **110** | Number **400**

有著獨特句型發展品味的馬努·卡奇風格過門。使用 16 分音符連擊第 2 點分擊各鼓件的手法。並在各間隔處使用幽靈音 (左手) 的連擊。是不太常見的空間型態節奏感，點鈸 (Splash) 的短重音也很具效果。

88-02 » 馬努·卡奇 (Maun Katche') 風格的變速 Tempo **110** | Number **401**

結合 32 分音符的快速中鼓輪轉切換到 3 連音的變速手法。強調 3 連音的精湛變速，並能感受到帶有民族風格色彩的細節。結束部分使用點鈸 (Splash)，是馬努·卡奇 (Maun Katche') 的「必備手式」。

89-01 » 引進 6 連拖曳的史丹頓・摩爾 (Stanton Moore) 風格 | Tempo 100 | Number 402

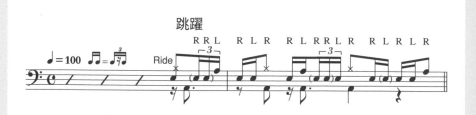

巧妙地操作 6 連 (做為基本單位音型) 拖曳律動的過門句型發展。乘坐在跳躍型節奏之上的過門手法，能感受到爵士的語感。果然是爵士的發祥地 - 紐奧良系列的鼓手專屬手法。

89-02 » 使用史丹頓・摩爾 (Stanton Moore) 風格的 Buzz Roll 句型發展 | Tempo 100 | Number 403

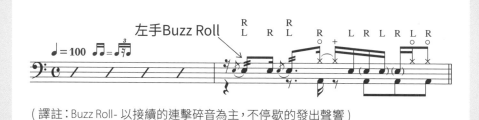

(譯註：Buzz Roll- 以接續的連擊碎音為主，不停歇的發出聲響)

使用左手的小鼓 Buzz Roll* 手法，這是 Second Line 的傳統手法。連接裝飾音打法的右手連擊是其特徵，完美的配合平緩的跳躍感。Hi-Hat 的使用方式也是重點。

90-01 » 使用 Stick To Stick 的比利・馬丁 (Billy Martin) 風格 | Tempo 90 | Number 404

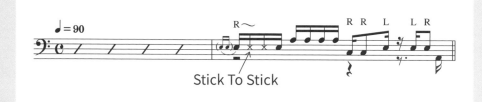

熟知各種音樂風格的比利・馬丁 (Billy Martin) 的特徵手法。使用 Stick To Stick 的小鼓連擊為起始的放克系列過門，向鼓皮和鼓棒移動的同時做敲擊，給人一種個性化的聲音印象。

90-02 » 比利・馬丁 (Billy Martin) 風格的 Second Line Approach | Tempo 100 | Number 405

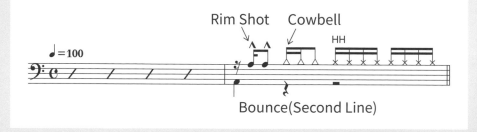

Second Line 系列節奏個性的過門手法。起始的中鼓加入了 Rim Shot，與牛鈴 (Cowbell) 的組合有拉丁音樂的印象，也帶有幽默的感覺。在其後加入固定的 Hi-Hat 便能帶出過門的效果。

91-01 » 丹尼斯・錢伯斯 (Dennis Chambers) 風格的 32 分音符連擊 | Tempo 110 | Number 406

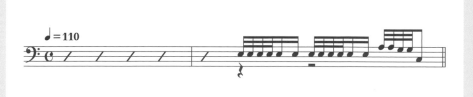

利用 "丹尼錢" 的快速揮擊的過門手法。以單擊的方式做 32 分連擊為其特徵，是速度感滿點的反複型句型發展。第 4 拍的中鼓輪轉以 8 分音符做結束，產生非常乾淨的聲響。

使用 16 分連擊的丹尼斯·錢伯斯 (Dennis Chambers) 風格重量級句型 `Tempo 130` `Number 407`

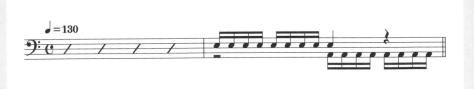

從小鼓的 16 分連擊開始直接移至雙大鼓連擊的重量級句型發展。音符本身是單純的,是利用了雙大鼓聲音的存在感的手法。第 3 拍的拍頭小鼓與大鼓重疊,大鼓要以主導先行的右腳來踩。

麥克·波特諾伊 (Mike Portnoy) 風格高速連擊型 `Tempo 120` `Number 408`

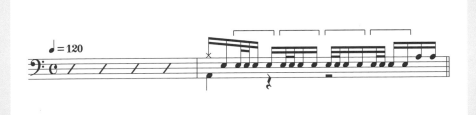

金屬系列音樂常用的快速連擊型過門的手法。全部以交替的方式單擊,"MIKEY"流派即是以此做出爽快的速度感。這是俗稱的 "4 Stroke Roll" 的 32 分「叮喀探 - 探 -」句型。

麥克·波特諾伊 (Mike Portnoy) 風格之加入雙大鼓的 6 連音連擊 `Tempo 120` `Number 409`

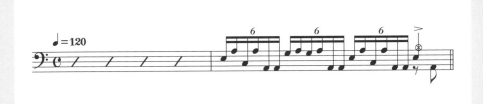

RLRL 的手部與 RL 的雙大鼓聯合的連續 6 連音手法。這是金屬系列中流行的高速手法,可說是雙踏鼓手的 "最愛"。句型發展方面,僅以右手伴隨著逐拍在各鼓件移動為其特徵。

使用 3 連音的克里斯·阿德勒 (Chris Adler) 風格金屬句型發展 `Tempo 140` `Number 410`

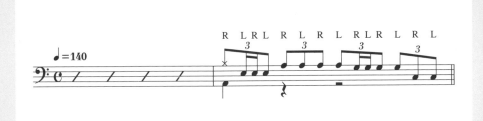

3 連音形成的金屬系列律動過門。從音型看來可知道是模進發展。重點是添加了交替手順的移動。從右手開始而形成的順暢移動形式 (第一、二拍)。結果 (第三、四拍) 形成了鼓件 (音色) 跨拍的移動方式。

克里斯·阿德勒 (Chris Adler) 風格的雙大鼓連擊 `Tempo 200` `Number 411`

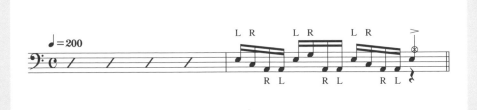

Lamb of God 的鼓手,克里斯·阿德勒特有的雙大鼓聯合連擊手法,以左手先行為其特徵。以這種手順也可以做到從小鼓到落地鼓的連擊。雙大鼓以右腳先行,所以在高速下要做到平衡會比較困難。

94-01 » 使用 4 組 3 連音分割的維尼・科萊烏塔 (Vinnie Colaiuta) 風格 　　Tempo **120**　Number **412**

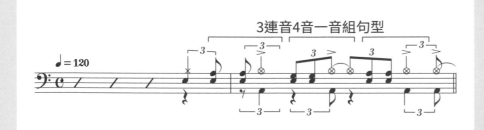

擅長複節奏 (Polyrhythm) 演奏的維尼・科萊烏塔 (Vinnie Colaiuta) 獨有的過門,使用 3 連音 4 音一音組的手法。連接 Crash 的樂句為「叮喀探 -」音型,即聽起來就像 16 分音符的句型發展。

94-02 » 維尼・科萊烏塔 (Vinnie Colaiuta) 風格的 5 塊 16 分音符 5 音一音組句型發展 　Tempo **100**　Number **413**

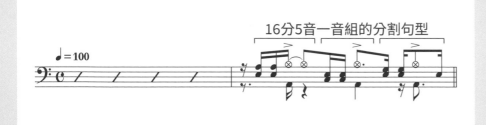

奇數分割手法的句型發展,使用 16 分音符的 5 音一音組節奏。連接 Crash 的型態與上面的 Ex-412(94-01) 相同,可說是 Crash 編組型的手法,句子本身是花俏的,因而留有很強的衝擊感。

總｜結

正因為喜歡所以擅長 *！徹底模仿喜歡的鼓手的演奏

這個章節所介紹的名鼓手 "招牌樂句",都是代表各鼓手技法特徵的東西。經由本書的連動影片示範,更能傳達各鼓手的樂句感;務求聲響、鼓組的內容盡可能地與本人、原聲相近,也在我們的考量之內。拍速與節奏句型也依據過門的使用狀況,選用感覺相近的東西,熟知這些鼓手的人們可能也會因而乍舌不已吧!

第 6 章並沒有完全按照第 1~5 章所說明的手法做句型發展的選擇,然而,在選定了句型並試著解析之後,仍可發現有很多地方都與本書之前內容相符,這讓身為作者的我也覺得有些驚訝。當然,各種過門的句型都有其各自的個性,確實有很多是一聽就知道"這是○△○句型",但以句型發展的要素而言,共感的部份有諸多吻合也是理所當然。重要的是,這些東西都符合某種手法的句型發想,還真少有是自己所編寫出的創新手法。

而且就譜面上來說,同一句型交由不同的人來打,表現出的樂句感也將不同。也就是說自我特有的表現展露是句型發展中的必然,例如敲擊的觸感或聲響、動態的綜合情況等。很多人都有在 COPY 名鼓手的過門時,無論如何就是做不到一模一樣的經驗吧!就算能夠理解句型發展,實際演奏後的樂句感還是會不盡相同。不做他想,這就是所有樂器共通的"演奏的深奧"。當然,也可以反過來說,徹底的研究並模仿某位鼓手的樂器和演奏法後,稍微有點不同的句型也逐漸能以同一個句型發展來打。這就是俗話說的"正因為喜歡所以擅長 *"。過門不僅要考慮到譜面,感覺 (Feeling) 也是很重要的。

(* 譯註:原文是日本諺語 - 好きこそ物の上手なれ,意思是正因為喜歡某事物,所以才能夠擅長)

結語

　讀了這本書後，您應該可以理解對應過門長度的句型發展手法的各項思維方式及元素內容。當然，單就這裡介紹過的手法仍不足以涵蓋所有的過門句型，但這些手法可以做為創造過門變化的參考。將平時自己使用的過門及想 COPY 的曲子的過門與本書的手法對照，試著去解析也很好。就算有點牽強，能以「這個句型是○△□型的句型發展」的概念做分類的話，發展句型的實力就能一口氣提升。本書是以加入拖曳、幽靈音等方式讓同音型的樂句變身為更富魅力的句型。若能看清句型發展的本質的話，接下來就只剩調味的問題了。近來，高速化、多樣化的技巧等要素都被加入過門之中。如果能具有解析過門的能力，就算是乍看之下不知道怎麼打的樂句，也能慢慢地看清其手法的本質。請以"過門達人"為目標好好加油！

Photo：Rhythm & Drums Magazine

PROFILE

菅沼道昭 (Suganuma•Michiaki)

　1963 年生於長野縣。高中時代受到比利・考伯罕 (Billy Cobham)、艾爾文・強斯 (Elvin Jones) 等人的影響開始打鼓。大學畢業後開始從事職業活動，歷經各種樂風的 Session。參加由吉他手棚部陽一率領的 "SPY" 之後，1992 年以搖滾樂團 "ELEGANT PUNK" 正式出道，也在棚部擔任團長的融合樂團 "PARADOX" 中活動。曾與山口真文 Group、大衛・嘉菲德 (David Garfield)、前 BARBEE BOYS 的 KONTA、前 Zappa Band 的麥克・肯尼利 (Mike Keneally) 等人一同演出。組成三人演奏團 le*silo 至今。一方面長年以來持續擔任『Rhythm & Drums Magazine』的撰文作家，發揮了令人驚嘆的分析力。也出版了 Mook 的『以 4WAY 練習打超絕鼓樂句～左右手腳自在的動作 !(4WAY エクササイズで叩ける超絶ドラム・パターン～左右手足は自在に動く！)』及與菅沼孝三共同著作的『高技巧爵士鼓講座 (ハイテク・ドラム講座)』(都是本出版社之書籍) 等書。

作者：菅沼道昭
翻譯：梁家維

發行人 / 總編輯 / 校訂：簡彙杰
美術：王舒玗
行政：楊壹晴

【發行所】
典絃音樂文化國際事業有限公司
電話：+886-2-2624-2316
傳真：+886-2-2809-1078
Email：office@overtop-music.com
網站：https://overtop-music.com
聯絡地址：新北市淡水區民族路 10-3 號 6 樓
登記地址：台北市金門街 1-2 號 1 樓
登記證：北市建商字第 428927 號
印刷工程：國宣印刷企業股份有限公司

【日本 Rittor Music 編輯團隊】
發行人：松本大輔
編輯人：野口廣之
責任編輯：肥塚晃代
DTP：岩永美紀
設計：須藤廣高（ホップステップ）
攝影：八島崇
淨書：セブンス

定價：NT$600 元
掛號郵資：NT$80 元 (每本)
郵政劃撥：19471814
戶名：典絃音樂文化國際事業有限公司
出版日期：2024 年 3 月 初版

 典絃音樂文化國際事業有限公司